〈明代〉

文徵明書法 〈行書〉

月刊 書藝文人畫 法帖시리즈 50 문징명서법

研民 裵敬奭 編著

月刊 書藝文人畫

文徵明에 대하여

　문징명(文徵明, 1470~1559)은 명(明) 중기의 서예가요, 화가요, 문신으로서 오(吳)지방에서 활동한 인물이다. 그의 처음 이름은 벽(壁)이었고, 자(字)는 징명(徵明)이었는데, 42세 이후에는 자(字)를 이름으로 사용하고 다시 자(字)를 징중(徵中)으로 고쳤다. 그의 조상들의 관직을 지낸 곳이 형산(衡山)이었기에 그 스스로 형산거사(衡山居士)라 불렀고, 세상에서는 그를 형산(衡山) 또는 문형산(文衡山), 정운생(停雲生)이라 불렀다. 그의 집안은 대대로 관직을 지낸 명문 귀족출신이었는데《명사(明史)》에는 남송(南宋)의 영웅이었던 문천상(文天祥)의 후손이라고 적고 있다. 그의 부친인 문림(文林) 역시 학자요, 예술가로 온주지부(溫州知府)를 지낸 청렴한 관리였는데, 아들의 학문과 예술을 위해 훌륭한 스승들에게 몸소 자식을 데리고 가서 모시는 열정을 보이기도 했다.

　그는 어려서 어머니를 여의고, 19세까지 부친의 관직을 따라 이동하며 살다가 19세가 되어서야 제생(諸生)이 되어 채우(蔡羽), 오환(吳懽), 축윤명(祝允明), 도목(都穆), 당인(唐仁) 등과 교우하면서 문사와 서예, 그림 등을 익혔고, 그들에게서 큰 영향을 받게 된다. 그가 26세때 남경에 가서 세시(歲試)에 응시하였다가 낙방한 뒤, 백발이 성성한 그의 나이 53세까지 9차례나 과거에 떨어졌는데, 54세가 되어서야 공부상서(工部尚書)인 이충사(李充嗣)에 의하여 오(吳)지방의 명성높은 인재로 발굴되어 그가 조정에 추천되어 봄에 서울로 가서 한림원대조(翰林院待詔)라는 낮은 직급으로《무종실록(武宗實錄)》편찬사업에 참여하게 된다. 그러나 그는 조정에서 생활하던 중에 당시의 부패한 관리들의 매관매직과 질투와 시기속에서 지내다, 그의 재능을 충분히 떨치지 못하고 3여년간 세번의 상소를 올렸다가 사직하고 1527년에 고향으로 돌아왔는데 그의 나이 58세였다. 이후부터는 지방의 예술과 문인학자들과 서로 교유하면서 시·서·화를 즐기며 시·서를 팔아서 어렵게 생활을 이어나갔다. 이때 서정경(徐禎卿), 축윤명(祝允明), 당인(唐仁) 등과 고문과 시를 익히고 글을 썼는데, 글을 보면 학문을 토론하고, 학문을 접하면 글씨로 써서 남겼는데, 이들을 세상에선 오문4재(吳門四才)라 불렀다. 그의 관직을 향한 과거 등에는 실패하였으나 도리어 예술방면에는 큰 성취를 이뤄냈다.

　그의 인품을 말하는 얘기들이 많이 있는데 청렴하고 강직하며, 권력과 재물을 탐하지 않고 청빈한 일생을 보내면서 지조있는 예술가로서의 삶을 살았다. 그의 부친인 문림(文林)이 온주지부(溫州知府)를 지내다 죽자 집안에 장사를 지낼 돈조차 없었다. 이에 지방관리들이 그의 궁색함과 청렴함을 사모하여 돈을 모아 보내자 그는 폐를 끼칠 수 없다고 끝내 거절하여 돌려보냈다. 또

그의 나이 50세되는 해에는 영왕(寧王)인 주신호(朱宸濠)가 황제자리를 찬탈하려고 역모를 꾸미고 관리를 매수하고 인재들을 돈으로 모아 반란을 일으키려 하자, 정치적 음모로 회유를 시도하려는 그를 돌려보내고 높은 벼슬아치들에게도 부정 앞에서는 절대 굽신거리지 않았다. 반란때에 왕수인(王守仁)이 그들을 궤멸시켜 진압하자, 그는 그들의 부정함을 꾸짖고 크게 비판하면서 시를 짓고 글로 썼는데, 이것이 그 유명한 광초(狂草)로 쓴《팔월육일서사추회시권(八月六日書事秋懷詩卷)》이다.

그는 어려서부터 총명하고 학문을 좋아했으며, 문인들 및 서화인들과 많은 교우를 가지게 된다. 글공부를 위해 지영(智永)의《천자문(千字文)》을 매일 열번씩 썼다고 한다.

그후 조맹부(趙孟頫)의《사체천문(四體千文)》과 유화(兪和)의《이체천문(二體千文)》등을 수없이 임서하였다. 그러나 실제로는 그의 서법은 세 스승과 좋은 친구들을 만나고나서부터 크게 진보하게 되고 눈뜨게 된다.

그림은 19세에 당대의 유명한 화가였던 심주(沈周)에게서 배웠는데, 그의 스승은 당시 62세로 황산곡(黃山谷), 소동파(蘇東坡)에도 정통하였고, 산수, 인물, 화조, 난죽화 등 폭넓게 뛰어났다. 그중에서도 산수화는 원말의 4大家를 익혀 새로운 화풍을 이뤄냈는데 오파문인화(吳派文人畵)의 특징을 결정지었다. 이때 남종화의 중흥의 조(祖)가 되었는데, 그의 스승과는 20년간 왕래하면서 익혔고, 지극하게 스승을 모시면서 큰 영향을 받았다.

글씨는 22세때에 그의 부친을 따라서 남경태복사소경(南京太僕司少卿)이었던 이응정(李應禎)에게 찾아가게 된다. 그의 스승은 축윤명(祝允明)의 장인이기도 했는데, 당대 뛰어난 명망있는 서예가였으며, 고법을 중시하고, 이왕(二王)의 글씨도 잘썼는데 항상 본인의 개성을 추구하도록 강조하였다. 당시의 서예는 삼송(三宋)이라 불리던 송극(宋克), 송광(宋廣), 송수(宋燧)와 송강(松江) 지역의 이심(二沈)인 심도(沈度), 심관(沈粲) 등이 명성을 떨치던 시기로 이때 황제의 총애를 받던 관각체(館閣體)가 크게 유행하였다. 그러나 오(吳) 땅의 영수였던 이응정(李應禎)은 이런 획일적이고도 규범적인 서체를 몹시 개탄하고서 말하기를 "공부를 한다면서 어찌 다른 사람의 발걸음만 따르겠는가? 왕희지가 이룬 것만을 공부한다면 다른 사람의 글씨가 될 뿐이다"고 경계하면서 고법 위에서 새로운 창신을 추구하도록 주장하였다. 스승도 문징명의 열정적인 학습과 진지한 태도를 높이 평가하였는데 이르기를 "문징명은 깊이 고법을 연구하고 스스로 얻는 바가 많았기에 마땅히 이 나라의 제일이 될 것이다"고 격려하였다. 이때 축윤명(祝允明)과 함께 지도를 받으며 왕총(王寵)과 함께 첩학(帖學)을 제창하며 오문삼대가(吳門三大家)의 큰 명성을 얻게 된다.

학문은 26세 되는 해에 그의 아버지와 진사를 같이 지냈던 친구였던 오관(吳寬)을 만나게 되었는데, 그에게서 수준높은 학문에 눈을 뜨게 된다. 오관 역시 당대 오(吳)땅의 영수가 되던 인물로 그는 동파(東坡)의 글과 시문을 몹시 좋아하던 인물로 그에게 역시 큰 영향을 입게 된다.

그가 서예에 전념을 하게 된 계기가 있었는데, 그의 19세때에 세시(歲試)에 참가하였다가 문장은 가장 뛰어났으나 글씨가 좋지 못하다고 하여 시험관으로부터 큰 지적과 혹평을 듣고 3등에 머물렀는데 이에 크게 깨닫고 글씨 공부에 심혈을 기울이게 되었다고 한다.

그의 글씨는 황정견(黃庭堅), 장욱(張旭), 회소(懷素), 종요(鍾繇) 및 이왕(二王)과 구양순(歐陽詢), 우세남(虞世南) 등을 폭넓게 공부하였다. 해서와 행서 등에 공력을 들이다가 다시 축윤명(祝允明), 장필(張弼), 왕총(王寵) 등과의 교유로 행초서 및 광초에까지 크게 진일보하게 되는데 이때 다시 晉, 唐, 宋, 元 등의 여러 대가들의 첩문(帖文)을 구해서 익히게 된다. 서체별로 보면 해서, 행서, 초서, 예서, 전서 등에 능했으나 당연히 많은 것은 행서작품이며 특히 소해서는 뛰어나서 죽을때까지도 즐겨쓰기도 했다. 전서, 예서 작품은 행초에 비해 비교적 적다. 주화갱(朱和羹)이 그의 글씨를 평하길 "명나라 해서중에서는 문징명이 제일이다"고 하였다. 그의 소해는 정갈하고 근엄하여 기품이 넘친다. 《문가행략(文嘉行略)》에는 그의 글씨를 "소해는 비록《황정경(黃庭經)》과《악의론(樂毅論)》에서 나왔으나 온아하고, 순수한 정갈함이 뛰어난 것은 우세남, 저수량 이래로 논할 사람이 없다"고 하였다.

그의 나이 82세때에 쓴 소해서《취옹정기(醉翁亭記)》는 그의 대표작으로 훌륭하다. 그가 관직을 그만두고 고향에 돌아온 뒤에 30여년간은 그의 서체가 많이 변하고, 행초서도 무르익는데 그의 성격대로 정갈, 온화함 위에 노련함까지 더하여 활동적이고 강한 기운까지 더해지게 된다. 특히 만년에 쓴《적벽부(赤壁賦)》는 매우 노련한 필세와 소쇄함이 섞여있다. 초기의 정갈함에서 고법을 바탕으로 한 노력을 가미하여 자유자재한 유창함이 더해진 흔적을 볼 수 있다. 그가 서단에 끼친 영향은 지대한데 특히 동기창(董其昌)은 그를 몹시 흠모했다 한다. 그의 후예 중에는 문팽(文彭), 문가(文嘉), 문진맹(文震孟) 등이 특출했고, 그 문하생으로는 진순(陳淳), 팽년(彭年), 주랑(朱朗), 육사도(陸師道), 천곡(錢穀), 주천구(朱天球), 육치(陸治), 거절(居節), 왕치등(王穉登) 등 수없이 많이 오문서파(吳門書派)의 맥을 이었다.

그는 많은 작품을 남긴 것으로 유명한데《역대유전서화작품편년표(歷代流傳書畫作品編年表)》에 기록된 그의 작품은 백여점이나 넘는다. 전해오는 그의 유명한 작품은 예서로는《康里子山書李白詩卷隸書跋》,《漢隷韻受卷》,《受禪》,《勸進》 등이 있고, 전서는《千字文》이 있다. 해서작품으로는《草堂十志》,《心經卷》,《赤壁賦小楷》,《岳陽樓記小楷扇面》,《萬歲通天帖小楷跋》,《致吳愈尺牘十通》,《明妃曲》,《寶積經》,《常清淨經老子列傳》,《八角石記》,《八瑞頌》,《落花詩》 등이 있다. 행서로는《赤壁賦》,《午門朝見》,《遊西上詩十二卷》,《虎丘卽事》,《自書記行書》,《雜花詩十二首》,《雜咏詩卷》,《琵琶行》,《西苑詩十首》가 있으며, 초서로는《七律詩三首》,《湖光披書練詩卷》,《內直有感詩卷》,《草書詩卷》,《雪詩卷》,《八月六日書事秋懷詩卷》,《口號十首卷》 등이 있다.

目 次

午門朝見

祥光浮動紫烟收禁

漏初傳午夜籌乍見

扶桑明曉仗却瞻閶

（午 낮 오
門 문 문
朝 아침 조
見 볼 견）

祥 상서로울 상
光 빛 광
浮 뜰 부
動 움직일 동
紫 자줏빛 자
烟 안개 연
收 거둘 수
禁 대궐 금
漏 샐 루
初 처음 초
傳 전할 전
午 낮 오
夜 밤 야
籌 셈가지 주
乍 잠깐 사
見 볼 견
扶 도울 부
桑 뽕나무 상
明 밝을 명
曉 새벽 효
仗 의장 장
却 도리어 각
瞻 볼 첨
閶 하늘문 창

閶	하늘문 합
觀	뵈올 근
宸	임금님 신
旒	면류관 류
一	한 일
痕	흔적 흔
斜	기울 사
月	달 월
雙	둘 쌍
龍	용 룡
闕	대궐 궐
百	일백 백
疊	포갤 첩
春	봄 춘
雲	구름 운
五	다섯 오
鳳	봉황 봉
樓	다락 루
潦	물이름 료
倒	거꾸러질 도
江	강 강
湖	호수 호
今	이제 금
白	흰 백
首	머리 수
可	가할 가
能	능할 능

供 바칠 공
奉 받들 봉
殿 대궐 전
東 동녘 동
頭 머리 두

（奉 받들 봉
天 하늘 천
殿 대궐 전
早 이를 조
朝） 아침 조

月 달 월
轉 돌 전
蒼 푸를 창
龍 용 룡
闕 궁궐 궐
角 뿔 각
西 서녘 서
建 세울 건
章 글 장
雲 구름 운
斂 거둘 렴
玉 구슬 옥
繩 줄 승
低 낮을 저
碧 푸를 벽
簫 퉁소 소

雙 둘 쌍
引 끌 인
鸞 난새 란
聲 소리 성
細 가늘 세
綵 채색할 채
扇 부채 선
牙 이빨 아
分 나눌 분
雉 꿩 치
尾 꼬리 미
齊 가지런할 제
老 늙을 로
幸 다행 행
綴 묶을 철
行 갈 행
班 나눌 반
石 돌 석
陛 섬돌 폐
謬 그릇될 류
慚 뉘우칠 참
通 지날 통
籍 호적 적
預 미리 예
金 쇠 금
閨 안방 규

(日 해 일
高 높을 고
歸 돌아갈 귀
院 집 원
詞) 글 사

天 하늘 천
上 위 상
樓 누대 루
臺 누대 대
白 흰 백
玉 구슬 옥
堂 집 당
白 흰 백
頭 머리 두
來 올 래
作 지을 작
秘 비밀 비
書 글 서
郎 사내 랑
退 물러날 퇴
朝 조정 조
每 매양 매
傍 곁 방
花 꽃 화
枝 가지 지
入 들 입
儤 숙직할 포
直 당직 직
遙 노닐 요
聞 들을 문
刻 새길 각
漏 샐 루
長 길 장
鈴 방울 령
索 줄 삭
蕭 쓸쓸할 소
閒 한가할 한
靑 푸를 청
瑣 옥가루 쇄
※상기 2자 누락으로 끝
　부분에 보충됨.

靜 고요할 정
詞 글 사
頭 머리 두
爛 빛날 란
熳 빛날 만
紫 자줏빛 자
泥 진흙 니
香 향기 향
野 들 야
人 사람 인
不 아니 불
識 알 식
瀛 큰바다 영
洲 고을 주
樂 즐거울 락
淸 맑을 청
夢 꿈 몽
依 의연할 의
然 그럴 연
在 있을 재
故 옛 고
鄕 시골 향

丙 셋째천간 병
辰 다섯때지지 진
春 봄 춘
日 해 일
徵 부를 징
明 밝을 명

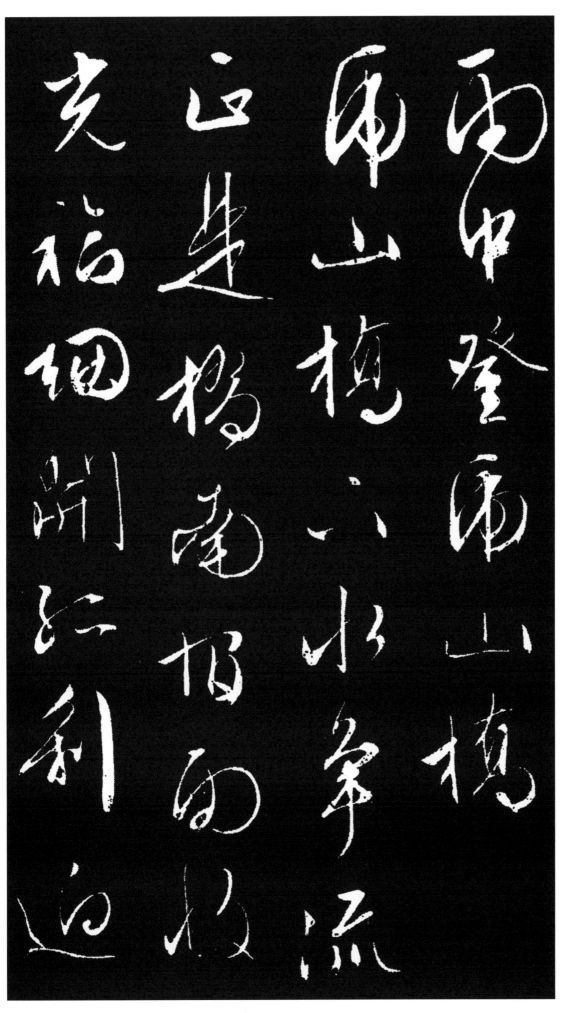

2. 文徵明詩 《雨後登 虎山橋眺 望》四首

(雨 비우
中 가운데 중
登 오를 등
虎 범 호
山 뫼 산
橋) 다리 교
虎 범 호
山 뫼 산
橋 다리 교
下 아래 하
水 물 수
爭 다툴 쟁
流 흐를 류
正 바를 정
是 이 시
橋 다리 교
南 남녘 남
宿 묵을 숙
雨 비 우
收 거둘 수
光 빛 광
福 복 복
烟 안개 연
開 열 개
孤 외로울 고
刹 절 찰
迥 멀 형

洞 고을 동
庭 뜰 정
波 물결 파
動 움직일 동
兩 둘 량
峯 봉우리 봉
浮 뜰 부
已 이미 이
應 응할 응
浩 넓을 호
蕩 흔들릴 탕
開 열 개
胸 가슴 흉
臆 가슴 억
誰 누구 수
識 알 식
空 빌 공
濛 가랑비올 몽
是 이 시
壯 씩씩할 장
遊 놀 유
渺 아득할 묘
渺 아득할 묘
長 길 장
風 바람 풍
天 하늘 천
萬 일만 만
里 거리 리

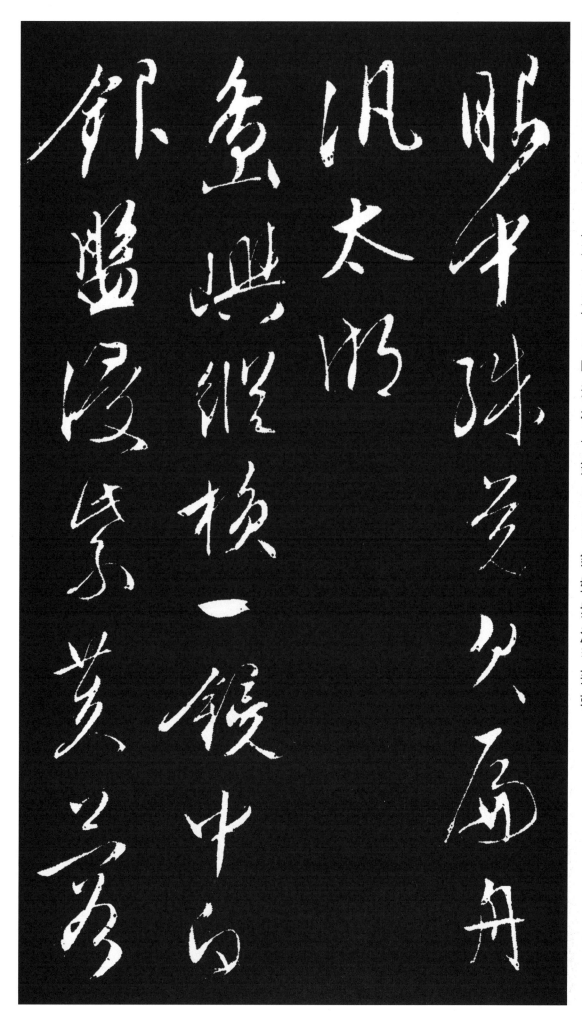

眼 눈 안
中 가운데 중
殊 다를 수
覺 깨달을 각
欠 부족할 흠
扁 조각 편
舟 배 주

(汎 뜰 범
太 클 태
湖 호수 호)

島 섬 도
嶼 섬 서
縱 세로 종
橫 가로 횡
一 한 일
鏡 거울 경
中 가운데 중
白 흰 백
※원문은 濕(습)
銀 은 은
盤 쟁반 반
紫 자주 자
浸 적실 침
※상기 2字 거꾸로 씀
芙 부용 부
蓉 연꽃 용

誰 누구 수
能 능할 능
胸 가슴 흉
貯 쌓을 저
三 석 삼
萬 일만 만
頃 백이랑 경
我 나 아
欲 하고자할 욕
身 몸 신
遊 놀 유
七 일곱 칠
十 열 십
峯 봉우리 봉
天 하늘 천
濶 넓을 활
洪 넓을 홍
濤 파도 도
翻 뒤집을 번
日 해 일
月 달 월
春 봄 춘
寒 찰 한
澤 못 택
國 나라 국
隱 숨길 은
魚 고기 어
龍 용 룡
中 가운데 중

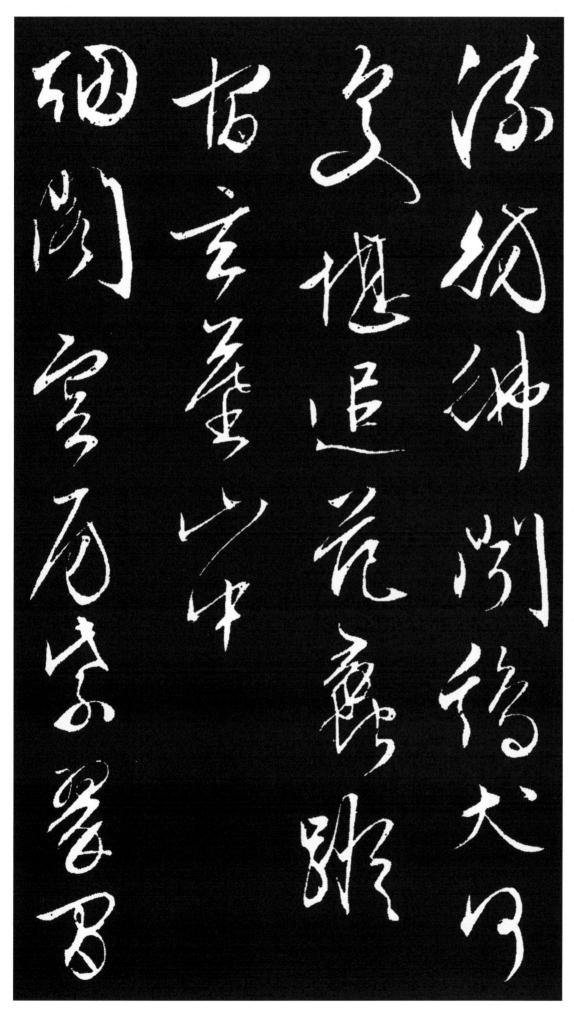

流 흐를 류
彷 비슷할 방
彿 비슷할 불
聞 들을 문
鷄 닭 계
犬 개 견
何 어찌 하
處 곳 처
堪 견딜 감
追 따를 추
范 법 범
蠡 좀먹을 려
蹤 자취 종

(宿 묵을 숙
玄 검을 현
葉 잎 엽
山 뫼 산
中) 가운데 중

烟 안개 연
閣 누각 각
雲 구름 운
房 방 방
紫 자주 자
翠 푸를 취
間 사이 간

白 흰백
頭 머리 두
重 무거울 중
宿 묵을 숙
舊 옛구
禪 참선 선
關 관문 관
窓 창창
中 가운데 중
坐 앉을 좌
見 볼견
千 일천 천
林 수풀림
雨 비우
水 물수
上 윗상
浮 뜰부
來 올래
百 일백 백
疊 중첩될 첩
山 뫼산
勝 경치좋을 승
概 풍경 개
何 어찌 하
如 같을 여
前 앞전
度 건널 도
好 좋을 호
老 늙을 로

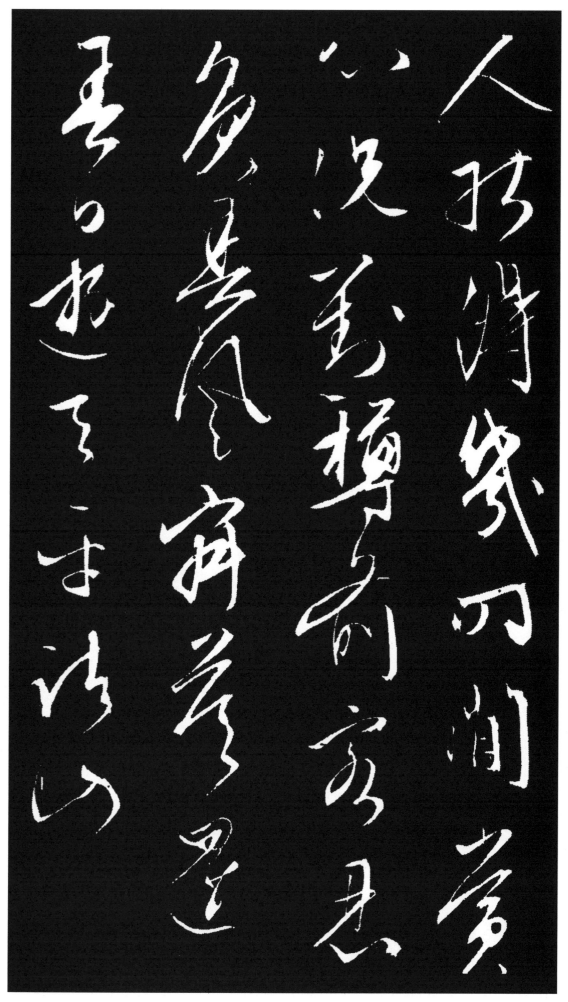

人 사람 인
能 능할 능
得 얻을 득
幾 몇 기
時 때 시
閒 사이 간
賞 구경할 상
心 마음 심
況 하물며 황
對 대할 대
樽 술잔 준
前 앞 전
客 손 객
忍 참을 인
負 짐질 부
春 봄 춘
風 바람 풍
寂 고요할 적
寞 적막할 막
還 돌아올 환

(春 봄 춘
日 해 일
遊 놀 유
天 하늘 천
平 고를 평
諸 여러 제
山) 뫼 산

三 석 삼
月 달 월
韶 아름다울 소
華 화려할 화
過 지날 과
雨 비 우
濃 짙을 농
煖 따뜻할 난
蒸 찔 증
花 꽃 화
氣 기운 기
日 해 일
溶 녹을 용
溶 녹을 용
菜 채소 채
畦 밭두둑 휴
麥 보리 맥
隴 언덕 롱
青 푸를 청
黃 누를 황
接 이을 접
雲 구름 운
岫 봉우리 수
烟 안개 연
巒 멧부리 만
紫 자주 자
翠 푸를 취

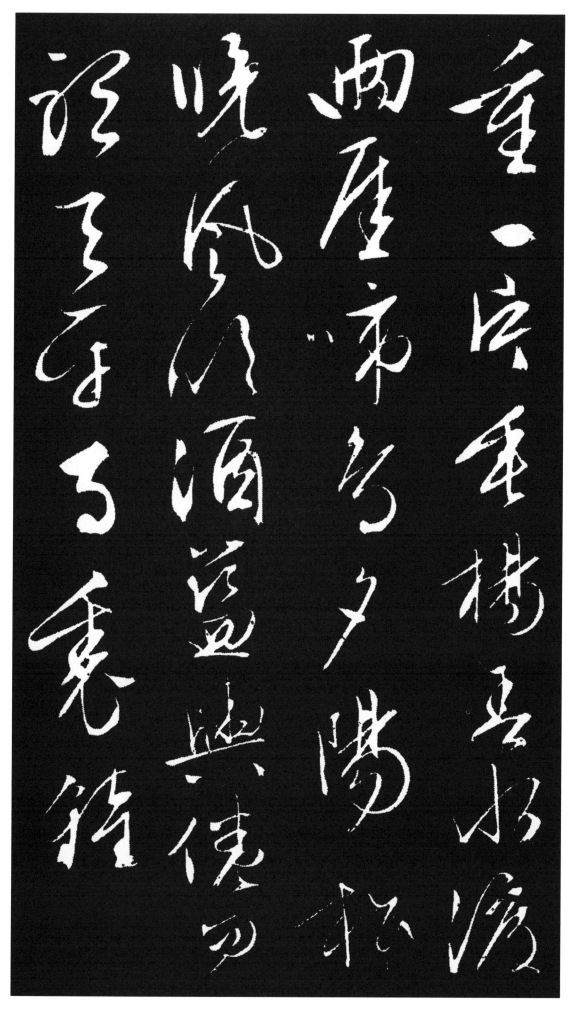

重 거듭 중
一 한 일
片 조각 편
垂 드리울 수
楊 버들 양
春 봄 춘
水 물 수
渡 물건널 도
兩 둘 량
厓 언덕 애
啼 울 제
鳥 새 조
夕 저녁 석
陽 볕 양
松 소나무 송
晚 늦을 만
風 바람 풍
吹 불 취
酒 술 주
籃 바구니 람
輿 수레 여
倦 고달플 권
忽 문득 홀
聽 들을 청
天 하늘 천
平 고를 평
寺 절 사
裏 속 리
鐘 쇠북 종

3. 盧仝
《茶歌》

日 해 일
高 높을 고
丈 길이 장
五 다섯 오
睡 잠잘 수
正 바를 정
濃 짙을 농
將 장수 장
軍 군사 군
扣 두드릴 구
門 문 문
驚 놀랄 경
周 주나라 주
公 벼슬 공
口 입 구
傳 전할 전
諫 간할 간
議 논의할 의
送 보낼 송
書 글 서
信 편지 신
白 흰 백
絹 비단 견
斜 기울 사
封 봉할 봉
三 석 삼
道 길 도
印 도장 인
開 열 개

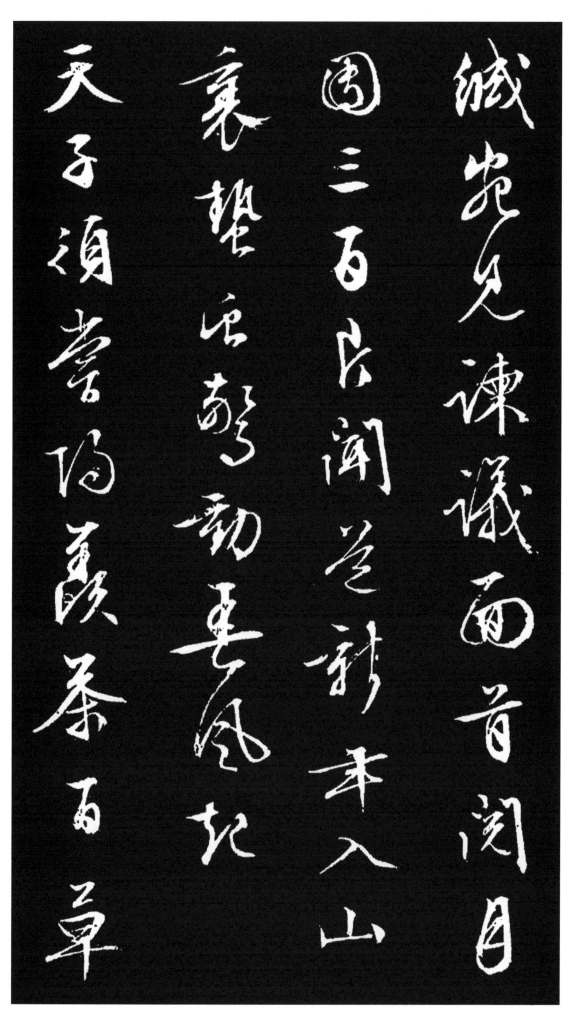

緘 짤 함
宛 굽을 완
見 볼 견
諫 간할 간
議 논의할 의
面 낯 면
首 머리 수
閱 살필 열
月 달 월
團 둥글 단
三 석 삼
百 일백 백
片 조각 편
聞 들을 문
道 길 도
新 새 신
年 해 년
入 들 입
山 뫼 산
裏 속 리
蟄 잠잘 칩
虫 벌레 충
驚 놀랄 경
動 움직일 동
春 봄 춘
風 바람 풍
起 일어날 기
天 하늘 천
子 아들 자
須 요긴할 수
嘗 맛볼 상
陽 볕 양
羨 부러울 선
茶 차 다
百 일백 백
草 풀 초

不	아니 불
敢	감히 감
先	먼저 선
開	열 개
花	꽃 화
仁	어질 인
風	바람 풍
暗	어두울 암
結	맺을 결
殊	다를 수
蓓	꽃망울 배
蕾	맺힐 뢰
先	먼저 선
春	봄 춘
抽	뽑을 추
出	날 출
黃	누를 황
金	쇠 금
芽	싹 아
摘	딸 적
鮮	고울 선
焙	말릴 배
芳	아름다울 방
旋	돌 선
封	봉할 봉
裹	쌀 과
至	지극할 지
精	정할 정
至	지극할 지
好	좋을 호
且	또 차
不	아니 불
奢	사치 사
至	지극할 지
尊	높을 존
之	갈 지
餘	남을 여
合	합할 합

王 임금 왕
公 벼슬 공
何 어찌 하
事 일 사
便 편할 편
到 이를 도
山 뫼 산
人 사람 인
家 집 가
柴 울타리 시
門 문 문
反 돌이킬 반
關 관문 관
無 없을 무
俗 풍속 속
客 손 객
紗 깁 사
帽 모자 모
籠 대그릇 롱
頭 머리 두
自 스스로 자
煎 달일 전
喫 마실 끽
碧 푸를 벽
雲 구름 운
引 끌 인
風 바람 풍
吹 불 취
不 아닐 부
斷 끊을 단
白 흰 백
花 꽃 화
浮 뜰 부
光 빛 광
凝 응길 응
椀 바리 완
面 낯 면
一 한 일
盌 바리 완

喉 목구멍 후
吻 입술 문
潤 윤택할 윤
二 두 이
椀 바리 완
破 깰 파
孤 외로울 고
悶 번민할 민
三 석 삼
椀 바리 완
搜 찾을 수
枯 시들 고
腸 창자 장
惟 오직 유
有 있을 유
文 글월 문
字 글자 자
五 다섯 오
千 일천 천
卷 책 권
四 넉 사
盌 바리 완
發 필 발
輕 가벼울 경
汗 땀 한
平 고를 평
生 날 생
不 아니 불
平 고를 평
事 일 사
盡 다할 진
向 향할 향
毛 털 모
孔 구멍 공
散 흩어질 산
五 다섯 오
椀 바리 완
肌 살갗 기
骨 뼈 골
淸 맑을 청

六 여섯 륙
椀 바리 완
通 통할 통
仙 신선 선
靈 신령 령
七 일곱 칠
椀 바리 완
喫 마실 끽
不 아닐 부
得 얻을 득
也 어조사 야
惟 오직 유
覺 깨달을 각
兩 둘 량
腋 겨드랑이 액
習 익힐 습
習 익힐 습
淸 맑을 청
風 바람 풍
生 날 생
蓬 쑥 봉
萊 쑥 래
山 뫼 산
在 있을 재
何 어느 하
處 곳 처
玉 구슬 옥
川 시내 천
子 아들 자
乘 탈 승
此 이 차
春 봄 춘
風 바람 풍
欲 하고자할 욕
歸 돌아올 귀
去 갈 거
山 뫼 산
中 가운데 중
群 무리 군

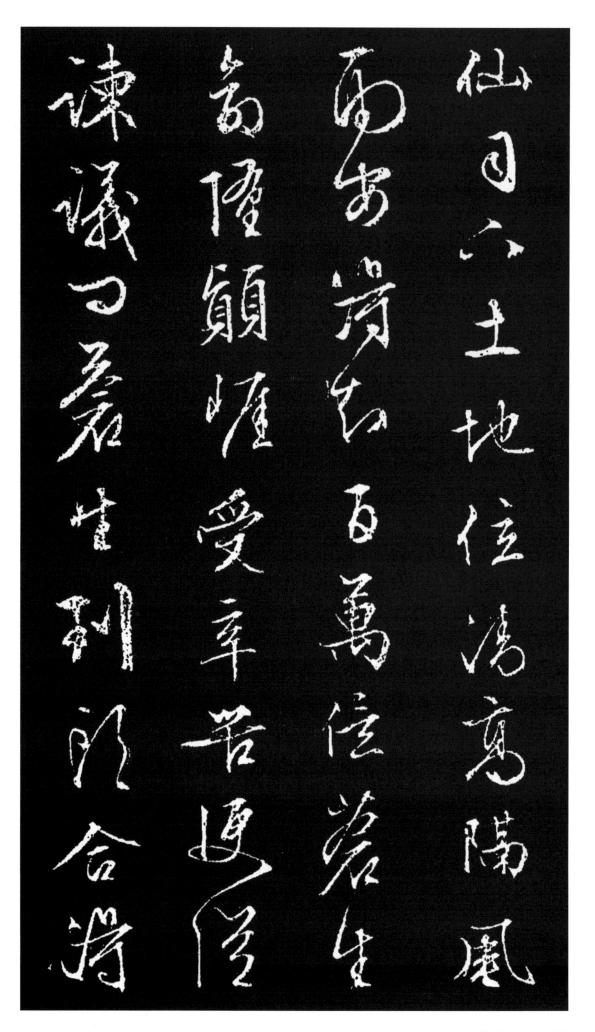

仙 신선 선
司 맡을 사
下 아래 하
土 흙 토
地 땅 지
位 자리 위
淸 맑을 청
高 높을 고
隔 떨어질 격
風 바람 풍
雨 비 우
安 어찌 안
得 얻을 득
知 알 지
百 일백 백
萬 일만 만
億 억 억
蒼 푸를 창
生 날 생
命 목숨 명
隋 떨어질 타
在 있을 재
※글자누락
顚 넘어질 전
崖 낭떠러지 애
受 받을 수
辛 매울 신
苦 쓸 고
便 편할 편
從 따를 종
諫 간할 간
議 논의할 의
問 물을 문
蒼 푸를 창
生 날 생
到 이를 도
頭 머리 두
合 합할 합
得 얻을 득

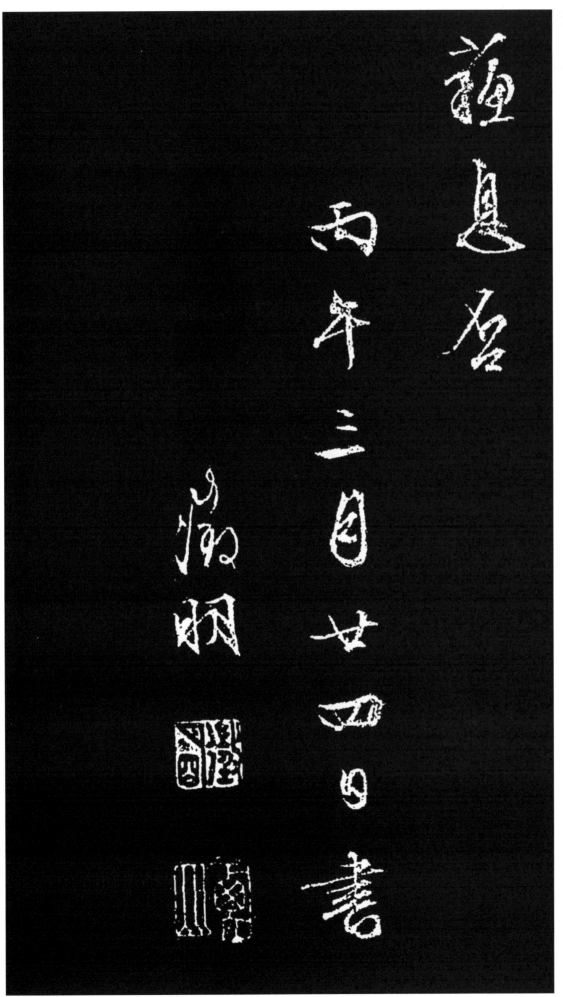

蘇 소생할 소
息 숨 쉴 식
否 아닐 부

丙 셋째천간 병
午 낮 오
三 석 삼
月 달 월
廿 스물 입
四 넉 사
日 날 일
書 쓸 서

徵 부를 징
明 밝을 명

4. 文徵明詩 《行草七律詩卷》

（閒 한가할 한
居） 살 거

春 봄 춘
雨 비 우
蕭 쓸쓸할 소
蕭 쓸쓸할 소
草 풀 초
滿 찰 만
除 섬돌 제
春 봄 춘
風 바람 풍
吾 나 오
自 스스로 자
愛 사랑할 애
吾 나 오
廬 집 려
白 흰 백
頭 머리 두
時 때 시
誦 외울 송
閒 한가할 한
居 거할 거
賦 글지을 부
老 늙을 로
眼 눈 안
能 능할 능
抄 베낄 초
種 심을 종
樹 나무 수

書金馬昔年貧曼倩文園今日病相如焚香燕坐心如水一任門多長者車

書 쓸 서
金 쇠 금
馬 말 마
昔 옛 석
年 해 년
貧 가난할 빈
曼 길 만
倩 예쁠 천
文 글월 문
園 동산 원
今 이제 금
日 날 일
病 아플 병
相 서로 상
如 같을 여
焚 불사를 분
香 향기 향
燕 제비 연
坐 앉을 좌
心 마음 심
如 같을 여
水 물 수
一 한 일
任 맡길 임
門 문 문
多 많을 다
長 길 장
者 놈 자
車 수레 거

(汎 뜰 범
湖 호수 호)

吳 오나라 오
宮 궁궐 궁
花 꽃 화
落 떨어질 락
雨 비 우
絲 실 사
絲 실 사
勝 이길 승
日 해 일
登 등 등
臨 임할 림
有 있을 유
所 바 소
思 생각 사
六 여섯 륙
月 달 월
空 빌 공
山 뫼 산
無 없을 무
杜 막을 두
宇 집 우
五 다섯 오
湖 호수 호
新 새 신
水 물 수
憶 기억할 억
鴟 올빼미 치
夷 오랑캐 이
春 봄 춘
探 찾을 탐
茂 무성할 무
苑 뜰 원
生 날 생
芳 아름다울 방
草 풀 초
月 달 월
出 날 출

橫塘聽竹枝十日一迴將艇子白頭剗眼去官遲

憶昔次陳侍講韻四首

三年禔筧為侍

橫 지날 횡
塘 못 당
聽 들을 청
竹 대 죽
枝 가지 지
十 열 십
日 날 일
一 한 일
迴 돌 회
將 장차 장
艇 작은배 정
子 아들 자
白 흰 백
頭 머리 두
剛 강할 강
恨 한할 한
去 갈 거
官 벼슬 관
遲 더딜 지

（憶 기억할 억
昔 옛 석
次 버금 차
陳 펼 진
侍 모실 시
講 강의할 강
韻 운 운
四 넉 사
首 머리 수）

其一
三 석 삼
年 해 년
端 단정할 단
笏 홀 홀
侍 모실 시

明 밝을 명
光 빛 광
潦 물이름 료
倒 거꾸러질 도
爭 다툴 쟁
看 볼 간
白 흰 백
髮 터럭 발
郎 사내 랑
只 다만 지
※원문 咫(지)
尺 자 척
常 항상 상
仰 우러를 앙
天 하늘 천
北 북녘 북
極 다할 극
分 나눌 분
番 차례 번
曾 일찍 증
直 바를 직
殿 대궐 전
東 동녘 동
廊 행랑 랑
紫 자주 자
泥 진흙 니
浥 젖을 읍
露 이슬 로
封 봉할 봉
題 지을 제

寶墨含風
賜扇香記得退朝歸院
靜微吟行過藥欄傍
紫殿東頭敞北扉吏臣都

着 붙을 착
尙 숭상할 상
方 모 방
衣 옷 의
每 매양 매
懸 걸 현
玉 구슬 옥
佩 찰 패
聽 들을 청
鷄 닭 계
入 들 입
曾 일찍 증
戴 머리에일 대
宮 궁궐 궁
花 꽃 화
走 달릴 주
馬 말 마
歸 돌아갈 귀
此 이 차
日 날 일
香 향기 향
罏 술잔 로
違 어길 위
伏 엎드릴 복
枕 베개 침
空 빌 공
吟 읊을 음
高 높을 고
閣 누각 각
靄 이내 애
餘 남을 여
暉 빛날 휘
巫 무당 무
雲 구름 운
回 돌 회
首 머리 수
滄 푸를 창
江 강 강
遠 멀 원
猶 오히려 유

着尙方衣每懸玉佩聽鷄

入曾戴宮花走馬歸此日

香罏違伏枕空吟高閣靄

餘暉巫雲回首滄江遠猶

記 기록할 기
雙 둘 쌍
龍 용 룡
傍 곁 방
輦 수레 련
飛 날 비

其三

扇 부채 선
開 열 개
靑 푸를 청
雉 꿩 치
兩 둘 량
相 서로 상
宜 마땅 의
玉 구슬 옥
斧 도끼 부
分 나눌 분
行 갈 행
虎 범 호
旅 나그네 려
隨 따를 수
紫 자주 자
氣 기운 기
罨 놀라볼 경
※작가 오기표시함
絪 기운 인
縕 기운덩이 온
浮 뜰 부
象 형상 상
魏 우뚝솟을 위
彤 붉은칠 동
光 빛 광
縹 아득할 표
緲 아득할 묘
上 윗 상
罨 놀라볼 경

其四
一 한 일
命 목숨 명
金 쇠 금
華 화려할 화
忝 욕될 첨
制 억제할 제
臣 신하 신
山 뫼 산
姿 자태 자
偃 누울 언
蹇 절 건
漫 부질없을 만
垂 드리울 수
紳 큰띠 신
愧 부끄러울 괴
無 없을 무
忠 충성 충
孝 효도 효
酬 잔올릴 수
千 일천 천
載 해 재
曾 일찍 증
履 밟을 리
憂 근심할 우
危 위험할 위
事 일 사
一 한 일
人 사람 인
陛 섬돌 폐
擁 안을 옹
春 봄 춘
雲 구름 운
嚴 엄할 엄
虎 범 호
衛 호위할 위

殿 궁궐 전
開 열 개
初 처음 초
日 날 일
照 비칠 조
龍 용 룡
鱗 비늘 린
白 흰 백
頭 머리 두
萬 일만 만
隨 따를 수
煙 안개 연
滅 멸할 멸
惟 오직 유
有 있을 유
觚 모날 고
稜 모 릉
入 들 입
夢 꿈 몽
頻 자주 빈

(戊 다섯째천간 무
子 아들 자
除 섬돌 제
夕 저녁 석
二 두 이
首 머리 수)

堂、日月去如流醉引

香炷照白頭未用飛騰傷

暮景儘教彊健傅窮愁

牀頭次第開新曆夢裏升

其一

堂	당당할 당
堂	당당할 당
日	해 일
月	달 월
去	갈 거
如	같을 여
流	흐를 류
醉	취할 취
引	끌 인
靑	푸를 청
燈	등 등
照	비칠 조
白	흰 백
頭	머리 두
未	아닐 미
用	쓸 용
飛	날 비
騰	날 등
傷	상처 상
暮	저물 모
景	경치 경
儘	다할 진
敎	가르칠 교
彊	굳셀 강
健	건장할 건
傅	도울 부
窮	궁할 궁
愁	근심 수
牀	평상 상
頭	머리 두
次	버금 차
第	차례 제
開	열 개
新	새 신
曆	책력 력
夢	꿈 몽
裏	속 리
升	오를 승

沈 잠길 침
說 말할 설
舊 옛 구
遊 놀 유
莫 말 막
咲 웃을 소
綠 푸를 록
衫 적삼 삼
今 이제 금
潦 큰비 료
倒 거꾸로 도
殿 궁궐 전
中 가운데 중
曾 일찍 증
引 끌 인
翠 푸를 취
雲 구름 운
裘 갓옷 구

其二

糕 떡 고
果 과일 과
紛 어지러울 분
紛 어지러울 분
酒 술 주
薦 천거할 천
椒 산초 초
咲 웃을 소
看 볼 간

兒女鬪分曹 燈前春草新裁帖 篋裏宮花舊賜袍 老對親朋殊有意 病拋簪笏敢言高

兒	아이 아
女	계집 녀
鬪	싸울 투
分	나눌 분
曹	성 조
燈	등 등
前	앞 전
春	봄 춘
草	풀 초
新	새 신
裁	마름질할 재
帖	문서 첩
篋	상자 협
裏	속 리
宮	궁궐 궁
在	있을 재

※원문 花(화)

舊	옛 구
賜	하사할 사
袍	도포 포
老	늙을 로
對	대할 대
親	친할 친
朋	벗 붕
殊	다를 수
有	있을 유
意	뜻 의
病	아플 병
拋	버릴 포
簪	비녀 잠
笏	홀 홀
敢	감히 감

※3字 망실

言	말씀 언
高	높을 고

功 공로 공
名 이름 명
無 없을 무
分 나눌 분
朝 조정 조
無 없을 무
籍 호적 적
底 밑 저
用 쓸 용
臨 임할 림
風 바람 풍
嘆 탄식할 탄
二 둘 이
毫 털 호

(上 윗 상
已 이미 이
遊 놀 유
天 하늘 천
池 못 지)

天 하늘 천
池 못 지
日 해 일
煖 따뜻할 난
白 흰 백
煙 안개 연
生 날 생
上 위 상
已 이미 이
行 갈 행

遊 놀 유
春 봄 춘
服 옷 복
成 이룰 성
試 시도할 시
就 곧 취
水 물 수
邊 가 변
脩 닦을 수
禊 푸닥거리할 계
事 일 사
忽 문득 홀
聞 들을 문
花 꽃 화
底 밑 저
語 말씀 어
流 흐를 류
鶯 꾀꼬리 앵
空 빌 공
山 뫼 산
靈 신령할 령
迹 자취 적
千 일천 천
年 해 년
秘 비밀 비
勝 이길 승
友 벗 우
良 좋을 량
辰 별 진
四 넉 사
美 아름다울 미
并 아우를 병
一 한 일
歲 해 세
一 한 일
廻 돌 회
遊 놀 유

不 아니 불
厭 싫을 염
故 옛 고
園 동산 원
光 빛 광
景 볕 경
有 있을 유
誰 누구 수
爭 다툴 쟁

(天 하늘 천
平 평평할 평
道 길 도
中 가운데 중)
三 석 삼
月 달 월
韶 아름다울 소
韶 아름다울 소
※이중으로 오기표시함
華 화려할 화
過 지날 과
雨 비 우
濃 짙을 농
煖 따뜻할 난
蒸 찔 증
花 꽃 화
氣 기운 기
日 해 일
溶 녹을 용
溶 녹을 용
菜 나물 채
畦 두둑밭 휴
麥 보리 맥

隴 언덕 롱
靑 푸를 청
黃 누를 황
接 이을 접
雲 구름 운
岫 산구멍 수
烟 연기 연
巒 멧부리 만
紫 자줏빛 자
翠 푸를 취
重 무거울 중
一 한 일
片 조각 편
重 무거울 중
楊 버들 양
春 봄 춘
水 물 수
渡 건널 도
兩 둘 량
厓 언덕 애
啼 울 제
鳥 새 조
夕 저녁 석
陽 볕 양
松 소나무 송
晚 늦을 만
風 바람 풍
吹 불 취
酒 술 주
籃 대바구니 람
輿 수레 여
倦 게으를 권
忽 문득 홀
聽 들을 청
天 하늘 천
平 고를 평
寺 절 사

裏 속 리
鐘 쇠북 종

（願 원할 원
方 모 방
伯 맏 백
邀 맞이할 요
余 나 여
爲 하 위
西 서녘 서
湖 호수 호
之 갈 지
遊 놀 유
病 아플 병
不 아니 불
能 능할 능
赴） 다다를 부

舊 옛 구
約 맺을 약
錢 돈 전
唐 당나라 당
二 둘 이
十 열 십
年 해 년
春 봄 춘
風 바람 풍

儗 서로의지할 의
放 놓을 방
越 넘을 월
谿 시내 계
船 배 선
自 스스로 자
憐 가련할 련
白 흰 백
髮 터럭 발
牽 이끌 견
衰 쇠할 쇠
病 아플 병
應 응할 응
是 이 시
靑 푸를 청
山 뫼 산
欠 모자랄 흠
宿 묵을 숙
緣 인연 연
空 빌 공
憶 기억할 억
西 서녘 서
湖 호수 호
天 하늘 천
下 아래 하
勝 이길 승
負 짐질 부
他 다를 타
北 북녘 북
道 길 도
※망실됨
主 주인 주
人 사람 인
賢 어질 현
惟 오직 유
餘 남을 여
好 좋을 호
夢 꿈 몽

隨 따를 수
潮 조수 조
去 갈 거
月 달 월
落 떨어질 락
空 빌 공
江 강 강
萬 일만 만
樹 나무 수
烟 연기 연

〔王 임금 왕
氏 성시 씨
繁 번성할 번
香 향기 향
塢 언덕 오
〕
雜 섞일 잡
植 심을 식
名 이름 명
花 꽃 화
傷 상처 상
草 풀 초
堂 집 당
紫 자주색 자

隨潮去月落空江萬
樹烟 王氏繁香塢
雜植名花傷草堂紫

蕤 늘어질질 유
丹 붉을 단
艷 고울 염
漫 부질없을 만
行 갈 행
成 이룰 성
春 봄 춘
風 바람 풍
爛 빛날 란
熳 빛날 만
千 일천 천
機 고등 기
錦 비단 금
淑 맑을 숙
氣 기운 기
薰 향기 훈
蒸 찔 증
百 일백 백
和 화할 화
香 향기 향
自 스스로 자
愛 사랑 애
芳 아름다울방
菲 아름다울 비
滿 찰 만
懷 품을 회
袖 소매 수
肯 즐길 긍
敎 가르칠 교
風 바람 풍
露 이슬 로
濕 젖을 습
衣 옷 의
裳 치마 상

高 높을 고
情 정 정
已 이미 이
出 날 출
繁 번화할 번
華 화려할 화
外 바깥 외
一 한 일
任 맡길 임
遊 놀 유
蜂 벌 봉
上 오를 상
下 내릴 하
狂 미칠 광

(小 작을 소
滄 푸를 창
浪 물결 랑
亭) 정자 정

偶 짝 우
傍 의지할 방
滄 푸를 창
浪 물결 랑
構 얽을 구
小 작을 소
亭 정자 정
依 의지할 의
然 그럴 연

綠 푸를 록
水 물 수
繞 두를 요
虛 빌 허
楹 기둥 영
豈 어찌 기
無 없을 무
風 바람 풍
月 달 월
供 이바지할 공
垂 드릴 수
約 맺을 약
時 때 시
有 있을 유
兒 아이 아
童 아이 동
唱 부를 창
濯 씻을 탁
纓 갓끈 영
滿 찰 만
地 땅 지
江 강 강
湖 호수 호
聊 무료할 료
寄 부칠 기
興 흥할 흥
百 일백 백
鳥 새 조
※1字 오기함
年 해 년
魚 고기 어
鳥 새 조
※상기 2字망실
已 이미 이
忘 망할 망
情 정 정
舜 순임금 순

欽	공경할 흠
已	이미 이
矣	어조사 의 ※망실됨
杜	막을 두
陵	무덤 릉
遠	멀 원
一	한 일
段	조각 단
幽	그윽할 유
踪	자취 종
誰	누구 수
與	더불 여
爭	다툴 쟁

〈中	가운데 중
秋	가을 추
驟	빠를 취
雨	비 우
晚	늦을 만
晴	개일 청
湯	끓일 탕
子	아들 자
重	무거울 중
見	볼 견
過	지날 과
小	작을 소
樓	누대 루
翫	즐길 완
月〉	달 월

晚	늦을 만
雨	비 우
新	새 신
晴	개일 청
客	손 객
款	두드릴 관
扉	사립문 비
天	하늘 천
時	때 시
人	사람 인
事	일 사
兩	둘 량
無	없을 무
違	어길 위
眼	눈 안
前	앞 전
愁	근심 수
緒	실마리 서
浮	뜰 부
雲	구름 운
散	흩어질 산
坐	앉을 좌
上	윗 상
佳	아름다울 가
人	사람 인
璧	구슬 벽
月	달 월
暉	빛날 휘
誰	누구 수
見	볼 견
入	들 입
河	물 하
蟾	달 섬
不	아니 불
沒	빠질 몰
空	빌 공

吟	읊을	음
繞	두를	요
樹	나무	수
鵲	까치	작
驚	놀랄	경
飛	날	비
多	많을	다
情	정	정
惟	오직	유
有	있을	유
淸	맑을	청
光	빛	광
舊	옛	구
照	비칠	조
我	나	아
年	해	년
來	올	래
白	흰	백
髮	터럭	발
稀	드물	희

（十	열	십
六	여섯	륙
夜	밤	야
汎	뜰	범
石	돌	석
湖	호수	호
）		

皎 밝을 교
月 달 월
飛 날 비
空 빌 공
輾 모로누울 전
玉 구슬 옥
輪 바퀴 륜
平 고를 평
湖 호수 호
如 같을 여
席 자리 석
展 펼 전
緗 누른빛 상
紋 무늬 문
蒼 푸를 창
烟 연기 연
斷 끊을 단
靄 이내 애
千 일천 천
峰 봉우리 봉
隱 숨을 은
秋 가을 추
水 물 수
長 길 장
天 하늘 천
一 한 일
　※망실됨

線 실 선
分 나눌 분
不 아니 불
恨 한할 한
蹉 거꾸러질 차
跎 거꾸러질 타
逾 넘을 유
旣 이미 기
望 바랄 망

終 마칠 종
嫌 싫어할 혐
點 점 점
綴 묶을 철
有 있을 유
纖 가늘 섬
雲 구름 운
歌 노래 가
聲 소리 성
忽 문득 홀
自 스스로 자
中 가운데 중
流 흐를 류
起 일어날 기
驚 놀랄 경
散 흩어질 산
沙 모래 사
邊 가 변
鷗 갈매기 구
鷺 백로 로
群 무리 군

戊 다섯째천간 무
午 일곱째지지 오
閏 윤달 윤
七 일곱 칠
月 달 월
雨 비 우
窓 창 창
漫 부질없을 만

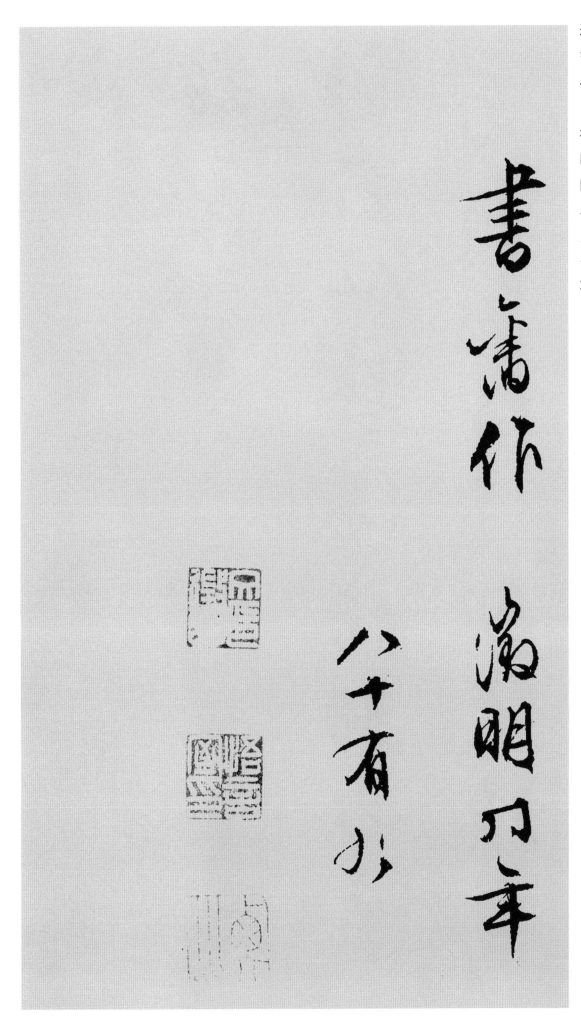

書 쓸 서
舊 옛 구
作 지을 작

徵 부를 징
明 밝을 명
時 때 시
年 해 년
八 여덟 팔
十 열 십
有 있을 유
九 아홉 구

5. 文徵明詩《雜花詩 十二首》

（梅 매화 매
花） 꽃 화

林 수풀 림
下 아래 하
仙 신선 선
姿 맵시 자
縞 흰비단 호
袂 소매 몌
輕 가벼울 경
水 물 수
邊 가 변
高 높을 고
韻 운 운
玉 구슬 옥
盈 찰 영
盈 찰 영
細 가늘 세
香 향기 향
撩 붙들 료
髩 살쩍 빈

風 바람 풍
無 없을 무
賴 힘입을 뢰
疎 성글 소
影 그림자 영
涵 젖을 함
窓 창 창
月 달 월
有 있을 유
情 정 정
夢 꿈 몽
斷 끊을 단
羅 벌릴 라
浮 뜰 부
春 봄 춘
信 소식 신
遠 멀 원
雪 눈 설
消 사라질 소
姑 시어머니 고
射 벼슬이름 야
曉 새벽 효
寒 찰 한
清 맑을 청
飄 날릴 표
零 떨어질 령
自 스스로 자
避 피할 피
芳 꽃다울 방
菲 향기로울 비
節 절기 절
不 아니 불

爲 하 위
高 높을 고
樓 다락 루
笛 피리 적
裏 속 리
聲 소리 성

(紅 붉을 홍
梅) 매화 매
冉 약할 염
冉 약할 염
霞 노을 하
流 흐를 류
壁 벽 벽
月 달 월
光 빛 광
韶 아름다울 소
華 빛날 화
倂 아우를 병
占 점할 점
雪 눈 설
中 가운데 중
芳 꽃다울 방
山 뫼 산
姿 자태 자
疎 성글 소
瘦 야윌 수

還 돌아올 환
饒 넉넉할 요
咲 웃을 소
醉 취할 취
態 모양 태
橫 지날 횡
斜 기울 사
故 옛 고
改 고칠 개
妝 단장할 장
春 봄 춘
釀 뒤섞일 양
孤 외로울 고
寒 찰 한
成 이룰 성
富 부유할 부
貴 귀할 귀
天 하늘 천
敎 가르칠 교
絕 뛰어날 절
色 빛 색
輔 도울 보
眞 참 진
春 봄 춘
西 서녘 서
湖 호수 호
別 다를 별
有 있을 유
西 서녘 서
施 베풀 시
面 낯 면
不 아니 불
用 쓸 용

臨 임할 림
風 바람 풍
羨 부리울 선
海 바다 해
棠 아가위 당

(蠟 선달 랍
梅) 매화 매

是 이 시
誰 누구 수
嚼 씹을 작
蠟 선달 랍
吐 토할 토
幽 그윽할 유
芳 꽃다울 방
磬 경쇠 경
口 입 구
檀 박달나무 단
心 마음 심
燦 빛날 찬
蜜 꿀 밀
房 방 방
栗 밤 률
玉 구슬 옥

將 장차 장
顏 얼굴 안
色 빛 색
占 점할 점
中 가운데 중
央 가운데 앙

(桃 복숭아 도
花) 꽃 화

溫 따뜻할 온
情 뜻 정
膩 기름질 니
質 바탕 자
可 가할 가
憐 슬플 련
生 날 생
浥 젖을 읍
浥 젖을 읍
輕 가벼울 경
韶 아름다울 소
入 들 입
粉 가루 분
勻 고를 균
新 새 신
煗 따뜻할 난
透 뚫을 투
肌 살갗 기

紅 붉을 홍
沁 스며들 심
玉 구슬 옥
晩 늦을 만
風 바람 풍
吹 불 취
酒 술 주
淡 맑을 담
生 날 생
春 봄 춘
窺 엿볼 규
墻 담 장
有 있을 유
態 태도 태
如 같을 여
含 머금을 함
咲 웃을 소
背 등 배
面 낯 면
無 없을 무
言 말씀 언
故 옛 고
惱 괴로울 뇌
人 사람 인
莫 말 막
作 지을 작
尋 찾을 심
常 항상 상
輕 가벼울 경
薄 엷을 박
看 볼 간
楊 버들 양
家 집 가

姊 손윗누이 자
妹 누이 매
是 이 시
前 앞 전
身 몸 신

(梨 배 리
花) 꽃 화
剪 자를 전
水 물 수
凝 응길 응
霜 서리 상
妒 시기할 투
蝶 나비 접
裙 치마 군
曲 굽을 곡
欄 난간 란
風 바람 풍
味 맛 미
玉 구슬 옥
淸 맑을 청
溫 따뜻할 온
粉 가루 분
痕 흔적 흔
浥 젖을 읍

露 이슬 로
春 봄 춘
含 머금을 함
淚 눈물흘릴 루
夜 밤 야
色 빛 색
籠 대바구니 롱
烟 연기 연
月 달 월
斷 끊을 단
魂 넋 혼
十 열 십
里 거리 리
香 향기 향
迷 미혹할 미
曉 새벽 효
雲 구름 운
※상기 2字 거꾸로 씀
夢 꿈 몽
誰 누구 수
家 집 가
細 가늘 세
雨 비 우
鎖 잠글 쇄
重 무거울 중
門 문 문
一 한 일
樽 술잔 준
不 아니 불
負 짐질 부
淸 맑을 청
明 밝을 명
約 맺을 약
洗 씻을 세

却 도리어 각
殘 남을 잔
妝 단장할 장
綠 푸를 록
滿 가득찰 만
村 고을 촌

(楊 버들 양
花) 꽃 화

點 점 점
撲 두드릴 박
紛 어지러울 분
忙 바쁠 망
巧 교묘할 교
占 점 점
睛 눈동자 정
欲 하고자할 욕
垂 드리울 수
還 돌아올 환
起 일어날 기
更 다시 갱
飄 날릴 표
零 떨어질 령
眼 눈 안
前 앞 전

才 재주 재
思 생각 사
漫 물넘칠 만
天 하늘 천
雪 눈 설
身 몸 신
後 뒤 후
功 공 공
名 이름 명
貼 붙을 첩
水 물 수
萍 부평초 평
何 어찌 하
處 곳 처
池 못 지
塘 못 당
風 바람 풍
淡 맑을 담
淡 맑을 담
一 한 일
番 차례 번
春 봄 춘
事 일 사
柳 버들 류
青 푸를 청
青 푸를 청
江 강 강
南 남녘 남
人 사람 인
遠 멀 원
柔 부드러울 유
腸 창자 장
損 덜 손
惟 오직 유
有 있을 유
多 많을 다

情 뜻 정
夢 꿈 몽
繞 두를 요
庭 뜰 정

（瑞 상서로울 서
香 향기 향）

紫 자주 자
瓊 아름다울 경
吹 불 취
雪 눈 설
一 한 일
蘩 모을 총
蘩 모을 총
翠 푸를 취
袖 소매 수
含 머금을 함
香 향기 향
更 다시 갱
鬱 울창할 울
葱 푸를 총
旭 빛날 욱
日 해 일
玲 옥소리 령

瓏 환할 롱
蒼 푸를 창
玉 구슬 옥
佩 찰 패
春 봄 춘
風 바람 풍
爛 빛날 란
熳 빛날 만
錦 비단 금
薰 향기 훈
瓏 환할 롱
千 일천 천
重 무거울 중
芳 아름다울 방
恨 한할 한
緣 인연 연
誰 누구 수
結 맺을 결
滿 찰 만
面 낯 면
新 새 신
妝 단장할 장
只 다만 지
自 스스로 자
容 얼굴 용
落 떨어질 락
盡 다할 진
晚 늦을 만
霞 노을 하
新 새로울 신
月 달 월
上 위 상
一 한 일
庭 뜰 정

淸 맑을 청
靄 이내 애
露 이슬 로
華 빛날 화
濃 짙을 농

〔百 일백 백
合〕 합할 합

接 이을 접
葉 잎 엽
輕 가벼울 경
籠 대바구니 롱
蜜 꿀 밀
玉 구슬 옥
房 방 방
空 빌 공
庭 뜰 정
偃 누울 언
仰 우러러볼 앙
見 볼 견
重 무거울 중
匡 바룰 광
風 바람 풍
蕤 늘어질 유

不 아니 불
斷 끊을 단
天 하늘 천
香 향기 향
遠 멀 원
露 이슬 로
朶 꽃떨기 타
雙 둘 쌍
垂 드리울 수
舞 춤출 무
袖 소매 수
長 길 장
宛 굽을 완
轉 돌 전
檀 박달나무 단
心 마음 심
含 머금을 함
淺 얕을 천
紫 자주 자
依 의지할 의
稀 드물 희
粉 가루 분
額 수량 액
褪 옷벗을 퇴
新 새 신
黃 누를 황
美 아름다울 미
人 사람 인
夢 꿈 몽
斷 끊어질 단
良 좋을 량
宵 밤 소
永 길 영
惱 괴로울 뇌

亂 어지러울 란
春 봄 춘
雲 구름 운
璧 둥근옥 벽
月 달 월
光 빛 광

(玉 구슬 옥
蘭 난초 란)

奕 아름다울 혁
葉 잎 엽
瓊 패옥 경
葩 꽃송이 파
別 다를 별
種 씨 종
芳 아름다울 방
似 같을 사
舒 펼 서
還 돌아올 환
斂 거둘 렴
玉 구슬 옥
房 방 방
房 방 방
仙 신선 선
翹 우뚝설 교
映 비칠 영
月 달 월

瑤 옥 요
臺 누대 대
逈 멀 형
玉 구슬 옥
腕 어깨 완
披 헤칠 피
風 바람 풍
縞 흰비단 호
袂 소매 메
長 길 장
拭 닦을 식
面 낯 면
何 어찌 하
郞 사내 랑
疑 의심할 의
傅 도울 부
粉 가루 분
前 앞 전
身 몸 신
韓 한나라 한
壽 목숨 수
有 있을 유
餘 남을 여
香 향기 향
夜 밤 야
深 깊을 심
香 향기 향
霧 안개 무
空 빌 공
濛 가랑비 몽
處 곳 처
彷 비슷할 방
彿 비슷할 불

群 무리 군
姬 계집 희
解 풀 해
珮 패옥 패
瑞 패옥 당

(栀 치자 치
子) 아들 자

名 이름 명
花 꽃 화
六 여섯 륙
出 날 출
雪 눈 설
英 꽃부리 영
英 꽃부리 영
白 흰 백
賁 클 분
黃 누를 황
中 가운데 중
自 스스로 자
葆 감출 보
貞 곧을 정
晴 개일 청
日 해 일
煖 따뜻할 난
風 바람 풍

薰 향기 훈
暗 어두울 암
麝 사향노루 사
露 이슬 로
蔥 모일 총
烟 연기 연
蘤 꽃 위
簇 모을 족
寒 찰 한
瓊 패옥 경
恍 황홀할 황
疑 의심할 의
身 몸 신
去 갈 거
遊 놀 유
天 하늘 천
竺 인도 축
眞 참 진
覺 깨달을 각
香 향기 향
來 올 래
自 스스로 자
玉 구슬 옥
京 서울 경
有 있을 유
待 기다릴 대
淸 맑을 청
霜 서리 상
搖 흔들 요
落 떨어질 락
後 뒤 후
枝 가지 지
頭 머리 두

碩 클 석
果 과일 과
看 볼 간
丹 붉을 단
成 이룰 성

(芙 연꽃 부
蓉) 연꽃 용
九 아홉 구
月 달 월
江 강 강
南 남녘 남
花 꽃 화
事 일 사
休 쉴 휴
芙 연꽃 부
蓉 연꽃 용
宛 굽을 완
轉 돌 전
在 있을 재
中 가운데 중
洲 고을 주
美 아름다울 미
人 사람 인
咲 웃을 소
隔 떨어질 격

盈 찰 영
盈 찰 영
水 물 수
落 떨어질 락
日 해 일
還 돌아올 환
生 날 생
渺 아득할 묘
渺 아득할 묘
愁 근심 수
露 이슬 로
洗 씻을 세
玉 구슬 옥
盤 소반 반
金 쇠 금
殿 대궐 전
冷 찰 랭
風 바람 풍
吹 불 취
羅 벌릴 라
帶 띠 대
錦 비단 금
城 재 성
秋 가을 추
相 서로 상
思 생각 사
欲 하고자할 욕
駕 말탈 가
蘭 난초 란
橈 노 요
去 갈 거
滿 찰 만
目 눈 목
烟 연기 연
波 물결 파

不 아닐 부
自 스스로 자
由 까닭 유

(水 물 수
仙) 신선 선
翠 푸를 취
衿 옷깃 금
縞 흰비단 호
袂 소매 메
玉 구슬 옥
娉 예쁠 빙
婷 예쁠 정
一 한 일
咲 웃을 소
相 서로 상
看 볼 간
老 늙을 로
眼 눈 안
明 밝을 명
香 향기 향
瀉 물쏟을 사
金 쇠 금
杯 잔 배
朝 아침 조
露 이슬 로
重 무거울 중
塵 티끌 진
生 날 생
羅 벌릴 라
襪 버선 말

晚 늦을 만
波 물결 파
輕 가벼울 경
漢 한수 한
皐 언덕 고
初 처음 초
解 풀 해
盈 찰 영
盈 찰 영
珮 패옥 패
洛 낙수 락
浦 물가 포
微 희미할 미
通 통할 통
脉 맥 맥
脉 맥 맥
情 뜻 정
剛 굳셀 강
恨 한탄할 한
陳 펼 진
思 생각 사
才 재주 재
力 힘 력
盡 다할 진
臨 임할 림
風 바람 풍
欲 하고자할 욕
賦 글지을 부
不 아니 불
能 능할 능
成 이룰 성

右	오른쪽 우
雜	섞일 잡
花	꽃 화
詩	글 시
十	열 십
二	두 이
首	머리 수
皆	다 개
余	나 여
舊	옛 구
作	지을 작
今	이제 금
無	없을 무
復	다시 부
是	이 시
興	흥할 흥
也	어조사 야
暇	여가 가
日	날 일
偶	우연히 우
閱	살펴볼 열
舊	옛 구
稿	원고 고
漫	부질없을 만
書	글 서
一	한 일
過	지날 과
戊	다섯째천간 무
午	일곱째지지 오
冬	겨울 동

日 날 일

徵 부를 징
明 밝을 명
時 때 시
年 해 년
八 여덟 팔
十 열 십
有 있을 유
九 아홉 구

6. 文徵明詩 《遊西山詩 十二首》

（早 일찍 조
出 날 출
阜 언덕 부
城 재 성
馬 말 마
上 윗 상
作 지을 작
）
有 있을 유
約 맺을 약
城 재 성
西 서녘 서
散 흩어질 산
冶 불릴 야
情 뜻 정
春 봄 춘
風 바람 풍
掇 주울 철
直 곧을 직
下 아래 하
承 이을 승
明 밝을 명
淸 맑을 청
時 때 시
自 스스로 자
得 얻을 득
閒 한가할 한
官 벼슬 관
去 갈 거

勝 이길 승
日 해 일
難 어려울 난
能 능할 능
樂 즐거울 락
事 일 사
并 나란히 병
馬 말 마
首 머리 수
年 해 년
光 빛 광
新 새 신
柳 버들 류
色 빛 색
烟 연기 연
中 가운데 중
蘭 난초 란
若 절 야
遠 멀 원
鐘 쇠북 종
聲 소리 성
悠 멀 유
悠 멀 유
岐 갈림길 기
路 길 로
何 어찌 하
須 요긴할 수
問 물을 문
但 다만 단
向 향할 향
白 흰 백
雲 구름 운
深 깊을 심
處 곳 처
行 갈 행

(登 오를 등
香 향기 향
山 뫼 산
)

指 가리킬 지
點 점 점
風 바람 풍
烟 연기 연
欲 하고자할 욕
上 위 상
迷 미혹할 미
卻 도리어 각
聞 들을 문
鐘 쇠북 종
梵 절 범
得 얻을 득
招 부를 초
提 끌 제
靑 푸를 청
松 소나무 송
四 넉 사
面 낯 면
雲 구름 운
藏 감출 장
屋 집 옥
翠 푸를 취
壁 벽 벽
千 일천 천
尋 깊을 심
石 돌 석
作 지을 작
梯 다리 체
滿 찰 만
地 땅 지

落花啼鳥寂倚欄斜日亂山低去來不用留詩句多少蒼苔破舊題

寂 고요 적
寂 고요 적
雲 구름 운
堂 집 당
壓 누를 압
翠 푸를 취
微 가늘 미
高 높을 고
明 밝을 명
不 아니 불
受 받을 수
短 짧을 단
墻 담 장
圍 에워쌀 위
好 좋을 호
山 뫼 산
宛 굽을 완
轉 돌 전
雙 둘 쌍
排 밀칠 배
闥 문차면 달
勝 이길 승
日 해 일
登 오를 등
臨 임할 림
一 한 일
振 떨칠 진
衣 옷 의
望 바랄 망
裡 속 리
風 바람 풍
烟 안개 연
晴 개일 청
更 다시 갱
遠 멀 원
坐 앉을 좌
來 올 래
塵 티끌 진
土 흙 토
暮 저물 모

還 돌아올 환
稀 드물 희
松 소나무 송
間 사이 간
獨 홀로 독
鶴 학 학
如 같을 여
嫌 싫을 혐
客 손 객
顧 돌볼 고
影 그림자 영
翩 펄럭일 편
然 그럴 연
忽 문득 홀
自 스스로 자
飛 날 비

(下 아래 하
香 향기 향
山 뫼 산
歷 지낼 력
九 아홉 구
折 꺾을 절
坂 고개 판
至 이를 지
弘 클 홍
光 빛 광
寺) 절 사
偃 누울 언
月 달 월
池 못 지
邊 가 변
寶 보배 보
刹 절 찰
鮮 고울 선
不 아닐 부
知 알 지

賜額自何年 行從九折雲中 坂來結三生物外緣歲久 松杉巢白鶴春晴樓閣畫 靑蓮誰言好景僧能占已

落遊人眼界前

碧雲寺中官于經建極雄麗

翠殿朱扉翔紫清璇題金榜日晶晶青蓮宛轉開

落 떨어질 락
遊 놀 유
人 사람 인
眼 눈 안
界 경계 계
前 앞 전

(碧 푸를 벽
雲 구름 운
寺 절 사
)

中官于經建極雄麗
翠 푸를 취
殿 대궐 전
朱 붉을 주
扉 사립 비
翔 날 상
紫 자주 자
清 맑을 청
璇 아름다운옥 선
題 지을 제
金 쇠 금
榜 곁 방
日 해 일
晶 밝을 정
晶 밝을 정
青 푸를 청
蓮 연꽃 련
宛 굽을 완
轉 돌 전
開 열 개

仙 신선 선
界 지경 계
玉 구슬 옥
闕 대궐 궐
分 나눌 분
明 밝을 명
入 들 입
化 될 화
城 재 성
雙 둘 쌍
澗 산골물 간
循 돌 순
除 섬돌 제
鳴 울 명
珮 찰 패
玦 패옥노리개 결
三 석 삼
花 꽃 화
拂 떨칠 불
檻 난간 함
暎 햇빛 영
旛 기 번
旌 기 정
貴 귀할 귀
人 사람 인
一 한 일
去 갈 거
無 없을 무
消 사라질 소
息 쉴 식
野 들 야
色 빛 색
依 의지할 의
稀 드물 희
說 말씀 설
姓 성씨 성
名 이름 명

仙界玉闕分明入化城雙澗
循除鳴珮三花拂檻
暎旛旌貴人一去無消息
野色依稀說姓名

宿弘濟院

一龕燈火宿山寮
人靜方知上界高
閣外千峰寒吐月
空中群木夜鳴濤

霧 안개 무
衣 옷 의
裳 치마 상
冷 찰 랭
秖 다만 지
覺 깨달을 각
烟 연기 연
霞 노을 하
應 응할 응
接 이을 접
勞 힘쓸 로
辛 고생할 신
苦 괴로울 고
忙 바쁠 망
緣 인연 연
難 어려울 난
解 풀 해
脫 벗을 탈
五 다섯 오
更 시각 경
清 맑을 청
夢 꿈 몽
破 깰 파
雲 구름 운
璈 악기 이름 오
(遊 놀 유
普 넓을 보
福 복 복
寺 절 사
觀 볼 관
道 길 도
傍 곁 방
石 돌 석
澗 산골물 간

尋 찾을 심
源 근원 원
至 이를 지
五 다섯 오
花 꽃 화
閣 집 각
）

道 길 도
傍 곁 방
飛 날 비
澗 산골물 간
玉 구슬 옥
淙 물소리 종
淙 물소리 종
下 아래 하
馬 말 마
尋 찾을 심
源 근원 원
到 이를 도
上 윗 상
方 모 방
怒 성낼 노
沫 거품 말
灑 뿌릴 쇄
空 빌 공
經 지날 경
雨 비 우
急 급할 급
伏 엎드릴 복
流 흐를 류
何 어느 하
處 곳 처
出 날 출
雲 구름 운
長 길 장
有 있을 유
時 때 시

激 과격할 격
石 돌 석
聞 들을 문
琴 거문고 금
筑 축풍류 축
便 편할 편
欲 하고자할 욕
沿 물떠내려갈 연
洄 물거슬러흐를 회
汎 뜰 범
羽 깃 우
觴 술잔 상
還 돌아올 환
約 맺을 약
夜 밤 야
深 깊을 심
明 밝을 명
月 달 월
上 윗 상
五 다섯 오
花 꽃 화
閣 누각 각
上 윗 상
聽 들을 청
滄 푸를 창
浪 물결 랑

(歇 쉴 헐
馬 말 마
望 바랄 망
湖 호수 호
亭 정자 정
)

落 떨어질 락
掌 손바닥 장
中 가운데 중
三 석 삼
月 달 월
燕 제비 연
南 남녘 남
花 꽃 화
滿 찰 만
地 땅 지
春 봄 춘
光 빛 광
却 도리어 각
在 있을 재
五 다섯 오
雲 구름 운
東 동녘 동

(呂 음률 려
公 벼슬 공
洞 고을 동)

中有酌伴楚村題字
何 어느 하
時 때 시
神 귀신 신
斧 도끼 부
擘 나눌 벽
幽 그윽할 유
厓 언덕 애
古 옛 고
竇 구멍 두
春 봄 춘

雲 구름 운
福 복 복
地 땅 지
開 열 개
翠 푸를 취
壁 벽 벽
未 아닐 미
摩 연마할 마
耶 어조사 야
律 법 률
字 글자 자
石 돌 석
牀 상 상
曾 일찍 증
臥 누울 와
呂 음률 려
公 벼슬 공
來 올 래
陰 그늘 음
寒 찰 한
四 넉 사
面 낮 면
凝 응길 응
蒼 푸를 창
雪 눈 설
秀 뛰어날 수
色 빛 색
千 일천 천
年 해 년
蝕 좀먹을 식
古 옛 고
苔 이끼 태
凡 무릇 범
骨 뼈 골
未 아닐 미
仙 신선 선
留 머무를 류
不 아니 불
得 얻을 득

剛 군셀 강
風 바람 풍
吹 불 취
下 내릴 하
夕 저녁 석
陽 볕 양
臺 누대 대

（功 공 공
德 덕 덕
寺） 절 사

西 서녘 서
來 올 래
禪 참선 선
觀 볼 관
兩 둘 량
牛 소 우
鳴 울 오
曾 일찍 증
是 이 시
宣 펼 선
皇 임금 황
玉 구슬 옥
輦 수레 련
行 갈 행
寶 보배 보
地 땅 지
到 이를 도
今 이제 금
遺 남길 유

路 길 로
寢 잠 침
山 뫼 산
僧 중 승
猶 오히려 유
及 미칠 급
見 볼 견
鸞 난새 란
旌 기 정
琅 옥소리 랑
函 함 함
萬 일만 만
品 물건 품
黃 누를 황
金 쇠 금
字 글자 자
飛 날 비
閣 누각 각
千 일천 천
尋 찾을 심
白 흰 백
玉 구슬 옥
楹 기둥 영
頭 머리 두
白 흰 백
中 가운데 중
官 벼슬 관
無 없을 무
復 다시 부
事 일 사
夕 저녁 석
陽 볕 양
相 서로 상
對 대할 대
說 말할 설

承 이을 승
平 고를 평

(玉 구슬 옥
泉 샘 천
亭) 정자 정
愛 사랑 애
此 이 차
寒 찰 한
泉 샘 천
玉 구슬 옥
一 한 일
泓 물깊을 홍
解 풀 해
鞍 안장 안
來 올 래
上 윗 상
玉 구슬 옥
泉 샘 천
亭 정자 정
潛 잠길 잠
通 통할 통
北 북녘 북
極 끝 극

流虹白俯視西山落鏡靑最喜鬚眉搖綠淨忍將雙足濯淸冷馬頭無限紅塵夢捴到闌干曲畔醒

西 서녘 서
湖 호수 호
（）
春 봄 춘
湖 호수 호
落 떨어질 락
日 해 일
水 물 수
拖 이끌 타
藍 쪽빛 람
天 하늘 천
影 그림자 영
樓 다락 루
臺 누대 대
上 윗 상
下 아래 하
涵 젖을 함
十 열 십
里 거리 리
青 푸를 청
山 뫼 산
行 갈 행
畫 그림 화
裏 속 리
※원문 1字 누락됨
雙 둘 쌍
飛 날 비
白 흰 백
鳥 새 조
似 같을 사
江 강 강
南 남녘 남
※상기 2字 거꾸로 씀
思 생각할 사
家 집 가
忽 문득 홀

動 움직일 동
扁 넓적할 편
舟 배 주
興 흥할 흥
顧 돌볼 고
景 볕 경
深 깊을 심
懷 품을 회
短 짧을 단
綬 인끈 수
慚 뉘우칠 참
不 아닐 부
盡 다할 진
西 서녘 서
來 올 래
淹 담글 엄
戀 그리울 련
意 뜻 의
綠 푸를 록
陰 그늘 음
深 깊을 심
處 곳 처
更 다시 갱
停 머무를 정
驂 멍에맬 참

右 오른 우
詩 글 시
嘉 아름다울 가
靖 편안할 정
癸 열째천간 계
未 여덟째지지 미
年 해 년
作 지을 작
去 갈 거
今 이제 금

丁	넷째천간 정
巳	여섯째지지 사
三	석 삼
十	열 십
有	있을 유
五	다섯 오
年	해 년
矣	어조사 의
回	돌 회
思	생각 사
舊	옛 구
遊	놀 유
恍	황홀할 황
如	같을 여
一	한 일
夢	꿈 몽
暇	여가 가
日	날 일
偶	우연히 우
閱	볼 열
故	옛 고
稿	원고 고
重	거듭 중
錄	기록할 록
一	한 일
過	지날 과
是	이 시
歲	해 세
九	아홉 구
月	달 월
旣	이미 기
望	보름 망
徵	부를 징
明	밝을 명
時	때 시
年	해 년
八	여덟 팔
十	열 십
八	여덟 팔

7. 白居易
《琵琶行》

《琵
琶
行》

琵 비파 비
琶 비파 파
行 다닐 행

潯 물가 심
陽 볕 양
江 강 강
頭 머리 두
夜 밤 야
送 보낼 송
客 손 객
楓 단풍 풍
葉 잎 엽
荻 갈대 적
花 꽃 화
秋 가을 추
瑟 거문고 슬
瑟 거문고 슬
主 주인 주
人 사람 인
下 아래 하
馬 말 마
客 손 객
在 있을 재
船 배 선
舉 들 거
酒 술 주
欲 하고자할 욕
飲 마실 음
無 없을 무
管 대롱 관
絃 줄 현

醉	취할 취
不	아니 불
成	이룰 성
歡	기쁠 환
慘	슬플 참
將	장차 장
別	이별 별
別	이별 별
時	때 시
茫	아득할 망
茫	아득할 망
江	강 강
浸	적실 침
月	달 월
忽	문득 홀
聞	들을 문
水	물 수
上	위 상
琵	비파 비
琶	비파 파
聲	소리 성
主	주인 주
人	사람 인
忘	잊을 망
歸	돌아갈 귀
客	손 객
不	아니 불
發	필 발
尋	찾을 심
聲	소리 성
暗	어두울 암
問	물을 문
彈	튕길 탄
者	놈 자
誰	누구 수
琵	비파 비
琶	비파 파
聲	소리 성
停	머무를 정

欲 하고자할 욕
語 말씀 어
遲 더딜 지
移 옮길 이
船 배 선
相 서로 상
就 곧 취
邀 맞을 요
相 서로 상
見 볼 견
添 더할 첨
酒 술 주
回 돌 회
燈 등 등
重 무거울 중
開 열 개
讌 잔치 연
千 일천 천
呼 부를 호
萬 일만 만
喚 부를 환
始 처음 시
出 날 출
來 올 래
猶 오히려 유
抱 안을 포
琵 비파 비
琶 비파 파
半 절반 반
遮 가릴 차
面 낯 면
轉 돌 전
軸 굴대 축
撥 퉁길 발
絃 줄 현
三 석 삼
兩 둘 량

聲 소리 성
未 아닐 미
聞 들을 문
曲 곡조 곡
調 고를 조
先 먼저 선
有 있을 유
情 뜻 정
絃 줄 현
絃 줄 현
掩 가릴 엄
抑 우러를 앙
聲 소리 성
聲 소리 성
思 생각 사
似 같을 사
訴 하소연할 소
平 고를 평
生 날 생
不 아닐 부
得 얻을 득
志 뜻 지
低 낮을 저
眉 눈썹 미
信 믿을 신
手 손 수
續 이을 속
續 이을 속
彈 튕길 탄
說 말씀 설
盡 다할 진
心 마음 심
中 가운데 중
無 없을 무
限 한정할 한
意 뜻 의
輕 가벼울 경
攏 가질 롱
漫 물넘칠 만
撚 잡을 년

撥 퉁길 발
復 다시 부
挑 돋울 도
初 처음 초
爲 하 위
霓 무지개 예
裳 치마 상
後 뒤 후
六 여섯 륙
么 작을 요
大 큰 대
絃 줄 현
嘈 지껄일 조
嘈 지껄일 조
如 같을 여
急 급할 급
雨 비 우
小 작을 소
絃 줄 현
切 간절할 절
切 간절할 절
如 같을 여
私 개인 사
語 말씀 어
嘈 지껄일 조
嘈 지껄일 조
切 간절할 절
切 간절할 절
錯 섞일 착
雜 섞일 잡
彈 퉁길 탄
大 큰 대
珠 구슬 주
小 작을 소
珠 구슬 주
落 떨어질 락
玉 구슬 옥
盤 쟁반 반
間 사이 간
關 관문 관
鶯 꾀꼬리 앵

語 말씀 어
花 꽃 화
底 밑 저
滑 미끄러질 활
幽 그윽할 유
咽 토할 열
泉 샘 천
鳴 울 명
氷 얼음 빙
下 아래 하
灘 여울 탄
氷 얼음 빙
泉 샘 천
冷 찰 랭
澁 깔깔할 삽
絃 줄 현
凝 응길 응
絕 끊을 절
凝 응길 응
絕 끊을 절
不 아니 불
通 통할 통
聲 소리 성
蹔 잠시 잠
歇 쉴 헐
別 다를 별
有 있을 유
幽 그윽할 유
情 뜻 정
暗 어두울 암
恨 한 한
生 날 생
此 이 차
時 때 시
無 없을 무
聲 소리 성
勝 이길 승
有 있을 유
聲 소리 성
※이하 14字 누락됨

曲　곡조 곡
終　마칠 종
抽　뽑을 추
撥　퉁길 발
當　당할 당
胸　가슴 흉
劃　그을 획
四　넉 사
絃　줄 현
一　한 일
聲　소리 성
如　같을 여
裂　찢을 렬
帛　비단 백
東　동녘 동
船　배 선
西　서녘 서
舫　배 방
悄　근심할 초
無　없을 무
聲　소리 성
惟　오직 유
見　볼 견
江　강 강
心　마음 심
秋　가을 추
月　달 월
白　흰 백
逡　추창할 준
巡　돌 순
※원음 沈吟(침음)
收　거둘 수
撥　퉁길 발
插　꽂을 삽
絃　줄 현
中　가운데 중
整　정돈할 정
頓　조아릴 돈

衣	옷 의
裳	치마 상
起	일어날 기
斂	거둘 렴
容	얼굴 용
自	스스로 자
言	말씀 언
本	근본 본
是	이 시
京	서울 경
城	재 성
女	계집 녀
家	집 가
在	있을 재
蝦	두꺼비 하
蟆	개구리 마
陵	무덤 릉
下	아래 하
住	살 주
十	열 십
三	석 삼
學	배울 학
得	얻을 득
琵	비파 비
琶	비파 파
成	이룰 성
名	이름 명
屬	속할 속
教	가르칠 교
坊	동네 방
第	차례 제
一	한 일
部	부서 부
曲	곡조 곡
罷	마칠 파
常	항상 상

教 가르칠 교
善 착할 선
才 재주 재
服 옷 복
妝 단장할 장
成 이룰 성
每 매양 매
被 입을 피
秋 가을 추
娘 계집 낭
妬 시기할 투
五 다섯 오
陵 큰릉 릉
年 해 년
少 적을 소
爭 다툴 쟁
纏 얽을 전
頭 머리 두
一 한 일
曲 곡조 곡
紅 붉을 홍
綃 생비단 초
不 아닐 부
知 알 지
數 몇 수
鈿 자개박을 전
頭 머리 두
銀 은 은
篦 참빗 비
擊 쏠 격
節 마디 절
碎 부술 쇄
血 피 혈
色 빛 색
羅 벌릴 라
衣 옷 의
翻 뒤집을 번
酒 술 주
汙 더러울 오

今 이제 금
年 해 년
歡 기쁠 환
咲 웃을 소
復 다시 부
明 밝을 명
年 해 년
秋 가을 추
月 달 월
春 봄 춘
花 꽃 화
等 기다릴 등
閒 한가할 한
度 지날 도
弟 아우 제
走 달릴 주
從 따를 종
軍 군사 군
阿 언덕 아
姨 이모 이
死 죽을 사
暮 저물 모
去 갈 거
朝 아침 조
來 올 래
顏 얼굴 안
色 빛 색
故 옛 고
門 문 문
前 앞 전
冷 찰 랭
落 떨어질 락
鞍 안장 안
馬 말 마
稀 드물 희
老 늙을 로
大 큰 대

嫁 시집갈 가
作 지을 작
商 장사 상
人 사람 인
婦 아내 부
商 장사 상
人 사람 인
重 무거울 중
利 이로울 리
輕 가벼울 경
別 이별할 별
離 떨어질 리
前 앞 전
月 달 월
浮 뜰 부
梁 들보 량
買 살 매
茶 차 다
去 갈 거
去 갈 거
來 올 래
江 강 강
口 입 구
守 지킬 수
空 빌 공
船 배 선
遶 두를 요
船 배 선
明 밝을 명
月 달 월
江 강 강
水 물 수
寒 찰 한
夜 밤 야
深 깊을 심
忽 문득 홀
憶 기억 억
少 적을 소

年子夢啼妝淚紅闌干

此語重嘖嘖同是天涯淪

落人相逢何必曾相識

我從去年辭帝京謫居

何	어느 하
物	사물 물
杜	막을 두
鵑	두견새 견
啼	울 제
血	피 혈
猿	원숭이 원
哀	슬플 애
鳴	울 명
豈	어찌 기
無	없을 무
山	뫼 산
歌	노래 가
與	더불 여
村	고을 촌
笛	피리 적
嘔	토할 구
啞	벙어리 아
嘲	소리 조
哳	새울 찰
難	어려울 난
爲	하 위
聽	들을 청
今	이제 금
夜	밤 야
聞	들을 문
君	임금 군
琵	비파 비
琶	비파 파
語	말씀 어
似	같을 사
聞	들을 문
仙	신선 선
樂	소리 악
耳	귀 이
暫	잠시 잠
明	밝을 명

何物杜鵑啼血猿哀鳴豈無山歌與村笛嘔啞嘲哳難為聽今夜聞君琵琶語似聞仙樂耳暫明

不 아니 불
辭 물러갈 사
更 다시 갱
坐 앉을 좌
彈 퉁길 탄
一 한 일
曲 곡조 곡
爲 하 위
君 임금 군
翻 뒤집을 번
作 지을 작
琵 비파 비
琶 비파 파
行 갈 행
感 느낄 감
我 나 아
此 이 차
言 말씀 언
良 어질 량
久 오랠 구
立 설 립
却 도리어 각
坐 앉을 좌
促 재촉할 촉
絃 줄 현
絃 줄 현
轉 돌 전
急 급할 급
凄 처량할 처
凄 처량할 처
不 아닐 부
是 이 시
向 향할 향
前 앞 전
聲 소리 성
滿 찰 만
座 자리 좌
聞 들을 문
之 갈 지

皆 다 개
掩 가릴 엄
泣 울 읍
就 곧 취
中 가운데 중
泣 울 읍
下 아래 하
誰 누구 수
最 가장 최
多 많을 다
江 강 강
州 고을 주
司 맡을 사
馬 말 마
靑 푸를 청
衫 적삼 삼
濕 젖을 습

右 오른 우
樂 즐거울 락
天 하늘 천
作 지을 작
此 이 차
詞 글 사
乃 이에 내
自 스스로 자
寓 부칠 우
其 그 기
遷 옮길 천
謫 귀양갈 적
無 없을 무
聊 무료할 료
之 갈 지
意 뜻 의
未 아닐 미

必	반드시 필
事	일 사
實	열매 실
也	어조사 야
後	뒷 후
人	사람 인
不	아닐 부
知	알 지
有	있을 유
嘲	조롱할 조
之	갈 지
曰	가로 왈
欲	하고자할 욕
見	볼 견
琵	비파 비
琶	비파 파
成	이룰 성
大	큰 대
咲	웃을 소
何	어찌 하
須	모름지기 수
涕	울 체
泣	울 읍
滿	찰 만
有	있을 유
衫	적삼 삼
盖	덮을 개
失	잃을 실
其	그 기
旨	뜻 지
矣	어조사 의
丁	넷째천간 정
巳	여섯째지지 사
冬	겨울 동
日	날 일
偶	만날 우
書	글 서

此 이 차
漫 물넘칠 만
爲 하 위
識 알 식
之 갈 지
時 때 시
年 해 년
八 여덟 팔
十 열 십
有 있을 유
八 여덟 팔

徵 부를 징
明 밝을 명

8. 蘇東坡 《前赤壁賦》

《前 앞 전
赤 붉을 적
壁 벽 벽
賦》 글 부

壬 아홉째천간 임
戌 열한번째지지 술
之 갈 지
秋 가을 추
七 일곱 칠
月 달 월
旣 이미 기
望 보름 망
蘇 깰 소
子 아들 자
與 더불 여
客 손 객
汎 뜰 범
舟 배 주
遊 놀 유
於 어조사 어
赤 붉을 적
壁 벽 벽
之 갈 지
下 아래 하
清 맑을 청
風 바람 풍
徐 천천히 서
來 올 래
水 물 수
波 물결 파
不 아니 불
興 일어날 흥
舉 들 거

酒 술 주
屬 붙을 속
客 손 객
誦 외울 송
明 밝을 명
月 달 월
之 갈 지
詩 글 시
歌 노래 가
窈 깊을 요
窕 깊을 조
之 갈 지
章 글 장
少 적을 소
焉 어조사 언
月 달 월
出 날 출
於 어조사 어
東 동녘 동
山 뫼 산
※원문 1字 누락함
之 갈 지
上 윗 상
裵 돌 배
徊 돌 회
於 어조사 어
斗 머리 두
牛 소 우
之 갈 지
間 사이 간
白 흰 백
露 이슬 로
橫 지날 횡
江 강 강
水 물 수
光 빛 광
接 이을 접
天 하늘 천
縱 세로 종
一 한 일
葦 갈대 위
之 갈 지

甚 심할 심
扣 두드릴 구
舷 뱃전 현
而 말이을 이
歌 노래 가
之 갈 지
歌 노래 가
曰 가로 왈
桂 계수나무 계
櫂 상앗대 도
兮 어조사 혜
蘭 난초 란
槳 상앗대 장
擊 칠 격
空 빌 공
明 밝을 명
兮 어조사 혜
泝 물거스를 소
流 흐를 류
光 빛 광
渺 아득할 묘
渺 아득할 묘
兮 어조사 혜
余 나 여
懷 품을 회
望 바랄 망
美 아름다울 미
人 사람 인
兮 어조사 혜
※원문 1字 누락함
天 하늘 천
一 한 일
方 모 방
客 손 객
有 있을 유
吹 불 취
洞 퉁소 퉁
簫 퉁소 소
者 놈 자
倚 기댈 의

歌	노래 가
而	말이을 이
和	화할 화
之	갈 지
其	그 기
聲	소리 성
嗚	탄식할 오
嗚	탄식할오
然	그럴 연
如	같을 여
怨	원망할 원
如	같을 여
慕	사모할 모
如	같을 여
泣	울 읍
如	같을 여
愬	두려울 색
餘	남을 여
音	소리 음
嫋	간들거릴 요
嫋	간들거릴 요
不	아닐 부
絶	끊을 절
如	같을 여
縷	실 루
舞	춤출 무
幽	그윽할 유
壑	골 학
之	갈 지
潛	잠길 잠
蛟	교룡 교
泣	울 읍
孤	외로울 고
舟	배 주
之	갈 지
嫠	과부 리
婦	아내 부
蘇	깰 소
子	아들 자
愀	해슥할 초
然	그럴 연

正	바를 정
襟	옷깃 금
危	위태로울 위
坐	앉을 좌
而	말이을 이
問	물을 문
客	손 객
曰	가로 왈
何	어찌 하
爲	하 위
其	그 기
然	그럴 연
也	어조사 야
客	손 객
曰	가로 왈
月	달 월
明	밝을 명
星	별 성
稀	드물 희
烏	까마귀 오
鵲	까치 작
南	남녘 남
飛	날 비
此	이 차
非	아닐 비
曹	성 조
孟	만 맹
德	큰 덕
之	갈 지
詩	글 시
乎	어조사 호
東	동녘 동
望	바랄 망
夏	여름 하
口	입 구
西	서녘 서
望	바랄 망
武	호반 무

正襟危坐而問客曰何爲
其然也客曰月明星稀烏
鵲南飛此非曹孟德之詩乎東望夏口西望武

昌山川相繆鬱乎蒼蒼此非孟德之困於周郎者乎方其破荊州下江陵順流而東也舳艫千里旌旗蔽空

昌	창성할 창
山	뫼 산
川	시내 천
相	서로 상
繆	얽매일 규
鬱	울창할 울
乎	어조사 호
蒼	푸를 창
蒼	푸른 창
此	이 차
非	아닐 비
孟	맏 맹
德	큰 덕
之	갈 지
困	곤할 곤
於	어조사 어
周	두루 주
郎	사내 랑
者	놈 자
乎	어조사 호
方	모 방
其	그 기
破	깰 파
荊	가시 형
州	고을 주
下	아래 하
江	강 강
陵	능 릉
順	순할 순
流	흐를 류
而	말이을 이
東	동녘 동
也	어조사 야
舳	고물 축
艫	이물 로
千	일천 천
里	거리 리
旌	기 정
旗	기 기
蔽	가릴 폐
空	빌 공

醽 술거를 시
酒 술 주
臨 임할 림
江 강 강
橫 가로 횡
槊 창 삭
賦 글지을 부
詩 글 시
固 굳을 고
一 한 일
世 세상 세
之 갈 지
雄 수컷 웅
也 어조사 야
而 말이을 이
今 이제 금
安 어찌 안
在 있을 재
哉 어조사 재
況 하물며 황
吾 나 오
與 더불 여
子 아들 자
漁 고기잡을 어
樵 나무할 초
於 어조사 어
江 강 강
渚 물가 저
之 갈 지
上 윗 상
侶 짝 려
魚 고기 어
鰕 새우 하
而 말이을 이
友 벗 우
麋 사슴새끼 미
鹿 사슴 록
駕 말탈 가
一 한 일

葉 잎 엽
之 갈 지
扁 쪽 편
舟 배 주
舉 들 거
匏 박 포
樽 술잔 준
以 써 이
相 서로 상
屬 속할 속
寄 부칠 기
蜉 왕개미 부
蝣 하루살이 유
於 어조사 어
天 하늘 천
地 땅 지
渺 멀 묘
滄 푸를 창
海 바다 해
※원문글자 누락함
之 갈 지
一 한 일
粟 조 속
感 슬플 애
吾 나 오
生 날 생
之 갈 지
須 모름지기 수
臾 잠깐 유
羨 부러울 선
長 길 장
江 강 강
之 갈 지
無 없을 무
窮 다할 궁
挾 낄 협
飛 날 비
仙 신선 선

於 어조사 어
※ 작가 오기표시함
以 써 이
邀 맞을 요
遊 놀 유
抱 안을 포
明 밝을 명
月 달 월
而 말이을 이
長 길 장
終 마칠 종
知 알 지
不 아니 불
可 옳을 가
乎 어조사 호
驟 달릴 취
得 얻을 득
托 맡길 탁
遺 남길 유
響 소리 향
於 어조사 어
悲 슬플 비
風 바람 풍
蘇 깰 소
子 아들 자
曰 가로 왈
客 손 객
亦 또 역
知 알 지
夫 사내 부
水 물 수
與 더불 여
月 달 월
乎 어조사 호
逝 갈 서
者 놈 자
如 같을 여

斯 이 사
而 말이을 이
未 아닐 미
嘗 맛볼 상
往 갈 왕
也 어조사 야
盈 찰 영
虛 빌 허
者 놈 자
如 같을 여
彼 저 피
而 말이을 이
卒 마칠 졸
莫 말 막
消 사라질 소
長 길 장
也 어조사 야
蓋 대개 개
將 장차 장
自 스스로 자
其 그 기
變 변할 변
者 놈 자
而 말이을 이
觀 볼 관
之 갈 지
則 곧 즉
天 하늘 천
地 땅 지
曾 일찍 증
不 아니 불
能 능할 능
以 써 이
一 한 일
瞬 눈깜빡할 순
自 스스로 자
其 그 기
不 아니 불
變 변할 변

者 놈 자
而 말이을 이
觀 볼 관
之 갈 지
則 곧 즉
物 사물 물
與 더불 여
我 나 아
皆 다 개
無 없을 무
盡 다할 진
也 어조사 야
而 말이을 이
又 또 우
何 어찌 하
羨 부러울 선
乎 어조사 호
且 또 차
夫 사내 부
天 하늘 천
地 땅 지
之 갈 지
間 사이 간
物 물건 물
各 각각 각
有 있을 유
主 주인 주
苟 진실로 구
非 아닐 비
吾 나 오
之 갈 지
所 바 소
有 있을 유
雖 비록 수
一 한 일
毫 털 호
而 말이을 이
莫 말 막

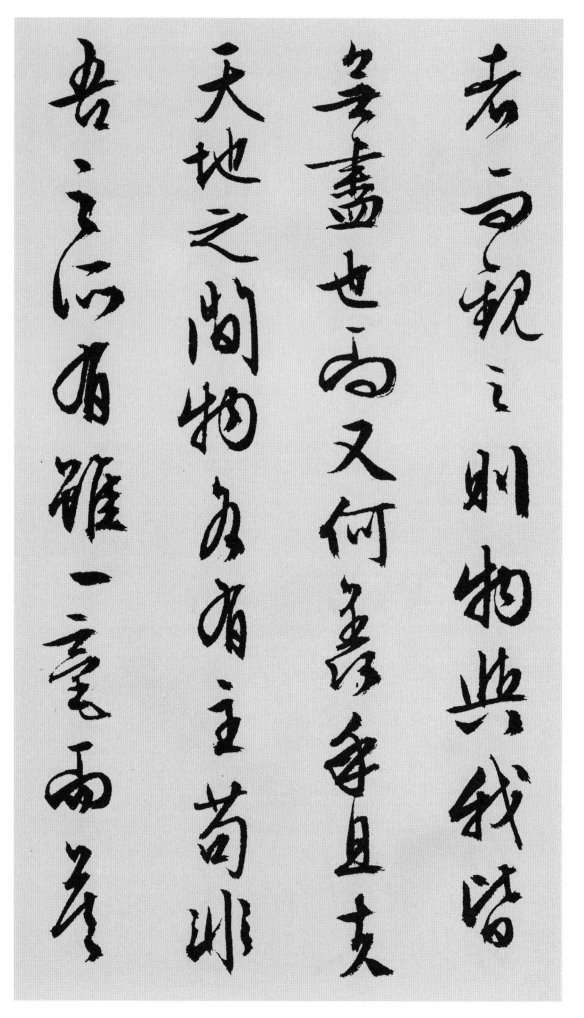

惟江上之清風、與山間之明月、耳得之而爲聲、目遇之而成色、取之無禁、用之不竭、是造物者之無盡

藏 감출 장
也 어조사 야
而 말이을 이
吾 나 오
與 더불 여
子 아들 자
之 갈 지
所 바 소
食 밥 식
客 손 객
喜 기쁠 희
而 말이을 이
咲 웃을 소
洗 씻을 세
盞 잔 잔
更 다시 갱
酌 술따를 작
肴 안주 효
核 씨 핵
既 이미 기
盡 다할 진
杯 잔 배
盤 소반 반
狼 어지러울 랑
藉 낭자할 자
相 서로 상
與 더불 여
枕 벼개 침
藉 낭자할 자
乎 어조사 호
舟 배 주
中 가운데 중
不 아닐 부
知 알 지
東 동녘 동
方 모 방
之 갈 지
既 이미 기
白 밝을 백

《後赤壁賦》 是歲十月之望步自雪堂將歸於臨皋二客從余過黃泥之坂霜露既

《後	뒷 후
赤	붉을 적
壁	벽 벽
賦》	글 부
是	이 시
歲	해 세
十	열 십
月	달 월
之	갈 지
望	보름 망
步	걸음 보
自	스스로 자
雪	눈 설
堂	집 당
將	장차 장
歸	돌아갈 귀
於	어조사 어
臨	임할 림
皋	언덕 고
二	두 이
客	손 객
從	따를 종
余	나 여
過	지날 과
黃	누를 황
泥	진흙 니
之	갈 지
坂	언덕 판
霜	서리 상
露	이슬 로
既	이미 기

	
降	내릴 강
木	나무 목
葉	잎 엽
盡	다할 진
脫	벗을 탈
人	사람 인
影	그림자 영
在	있을 재
地	땅 지
仰	우러를 앙
見	볼 견
明	밝을 명
月	달 월
顧	돌아볼 고
而	말이을 이
樂	소리 악
之	갈 지
行	갈 행
歌	노래 가
相	서로 상
答	답할 답
已	이미 이
而	말이을 이
嘆	탄식할 탄
曰	가로 왈
有	있을 유
客	손 객
無	없을 무
酒	술 주
有	있을 유
酒	술 주
無	없을 무
肴	안주 효
月	달 월
白	흰 백
風	바람 풍
淸	맑을 청
如	같을 여
此	이 차

良	좋을 량
夜	밤 야
何	어찌 하
客	손객
曰	가로 왈
今	이제 금
者	놈 자
薄	엷을 박
暮	저물 모
舉	들 거
網	그물 망
得	얻을 득
魚	고기 어
巨	클 거
口	입 구
細	가늘 세
鱗	비늘 린
狀	형상 상
若	같을 약
松	소나무 송
江	강 강
之	갈 지
鱸	농어 로
顧	돌볼 고
安	어찌 안
所	바 소
得	얻을 득
酒	술 주
乎	어조사 호
歸	돌아갈 귀
而	말이을 이
謀	꾀할 모
諸	여러 제
婦	아내 부
婦	아내 부
曰	가로 왈
我	나 아
有	있을 유
斗	말 두
酒	술 주
藏	감출 장

之 갈 지
久 오랠 구
矣 어조사 의
以 써 이
待 기다릴 대
子 아들 자
不 아니 불
時 때 시
之 갈 지
需 필요할 수
於 어조사 어
是 이 시
携 가질 휴
酒 술 주
與 더불 여
魚 고기 어
復 다시 부
遊 놀 유
於 어조사 어
赤 붉을 적
壁 벽 벽
之 갈 지
下 아래 하
江 강 강
流 흐를 류
有 있을 유
聲 소리 성
斷 끊을 단
岸 언덕 안
千 일천 천
尺 자 척
山 뫼 산
高 높을 고
月 달 월
小 작을 소
水 물 수
落 떨어질 락
石 돌 석
出 날 출

曾 일찍 증
日 해 일
月 달 월
之 갈 지
幾 그 기
何 어찌 하
而 말이을 이
江 강 강
山 뫼 산
不 아니 불
可 옳을 가
復 다시 부
識 알 식
矣 어조사 의
余 나 여
乃 이에 내
攝 잡을 섭
衣 옷 의
而 말이을 이
上 윗 상
履 밟을 리
巉 산높을 참
顏 얼굴 안
※원문은 巖임
披 헤칠 피
蒙 어릴 몽
茸 풀날 용
踞 걸터앉을 거
虎 범 호
豹 표범 표
登 오를 등
虯 용 규
龍 용 룡
攀 더위잡을 반
栖 쉴 서
鶻 송골매 골
之 갈 지
危 위태로울 위

江東來翅如車輪玄裳縞衣戛然長鳴掠余舟而西也須臾客去予亦就睡夢一道士羽衣蹁躚過臨

皋之下揖余而言曰赤壁之遊樂乎問其姓名俛而不答嗚呼噫嘻我知之矣疇昔之夜飛鳴而過

皋 언덕 고
之 갈 지
下 아래 하
揖 읍할 읍
余 나 여
而 말이을 이
言 말씀 언
曰 가로 왈
赤 붉을 적
壁 벽 벽
之 갈 지
遊 놀 유
樂 즐거울 락
乎 어조사 호
問 물을 문
其 그 기
姓 성씨 성
名 이름 명
俛 고개숙일 면
而 말이을 이
不 아닐 부
答 답할 답
嗚 탄식할 오
呼 부를 호
噫 탄식할 희
嘻 탄식할 희
我 나 아
知 알 지
之 갈 지
矣 어조사 의
疇 지난번 주
昔 옛 석
之 갈 지
夜 밤 야
飛 날 비
鳴 울 명
而 말이을 이
過 지날 과

者 놈 자
非 아닐 비
子 아들 자
也 어조사 야
耶 어조사 야
道 길 도
士 선비 사
顧 돌볼 고
咲 웃을 소
余 나 여
亦 또 역
驚 놀랄 경
寤 깰 오
開 열 개
戶 집 호
視 볼 시
之 갈 지
不 아니 불
見 볼 견
其 그 기
處 곳 처

嘉 아름다울 가
靖 편안할 정
戌 다섯째천간 무
午 일곱째지지 오
二 두 이
月 달 월
旣 이미 기
望 보름 망
書 글 서

我 나 아
※원문 1字 누락

10. 王勃 《滕王閣序並詩》

《滕 물 솟을 등
王 임금 왕
閣 문설주 각
序》 차례 서

南 남녘 남
昌 창성할 창
故 옛 고
郡 고을 군
洪 넓을 홍
都 도읍 도
新 새 신
府 부서 부
星 별 성
分 나눌 분
翼 날개 익
軫 수레뒤턱나무 진
地 땅 지
接 이을 접
衡 저울 형
廬 오두막집 려
襟 옷깃 금
三 석 삼
江 강 강
而 말이을 이
帶 띠 대

※원문 1字 누락

五 다섯 오
湖 호수 호
控 당길 공
蠻 오랑캐 만
荊 가시 형
而 말이을 이
引 끌 인

甌越物華天寶龍光射牛斗之墟人傑地靈徐孺下陳蕃之榻雄州霧列俊彩星馳臺隍枕夷

甌	사발	구
越	넘을	월
物	사물	물
華	빛날	화
天	하늘	천
寶	보배	보
龍	용	룡
光	빛	광
射	쏠	사
牛	별자리	우
斗	별자리	두
之	갈	지
墟	터	허
人	사람	인
傑	인걸	걸
地	땅	지
靈	신령	령
徐	천천히	서
孺	젖먹이	유
下	아래	하
陳	펼	진
蕃	무성할	번
之	갈	지
榻	책상	탑
雄	수컷	웅
州	고을	주
霧	안개	무
列	벌릴	렬
俊	준걸	준
彩	채색할	채
星	별	성
馳	달릴	치
臺	누대	대
隍	해자	황
枕	베개	침
夷	오랑캐	이

夏 여름 하
之 갈 지
交 사귈 교
賓 손 빈
主 주인 주
盡 다할 진
東 동녘 동
南 남녘 남
之 갈 지
美 아름다울 미
都 도읍 도
督 감독할 독
閻 마을 염
公 벼슬 공
之 갈 지
雅 고울 아
望 바랄 망
棨 기달린창 계
戟 창 극
遙 노닐 요
臨 임할 림
宇 집 우
文 글월 문
新 새 신
州 고을 주
之 갈 지
懿 아름다울 의
範 법 범
襜 수레휘장 첨
帷 휘장 유
暫 잠시 잠
駐 머무를 주
十 열 십
旬 열흘 순
休 쉴 휴
暇 여가 가
勝 이길 승

夏之交賓主盡東南之美
都督閻公之雅望棨戟
遙臨宇文新州之懿範襜
帷暫駐十旬休暇勝

友如雲千里逢迎高朋滿座騰蛟起鳳孟學士之詞宗紫電清霜王將軍之武庫家君作宰路出

友	벗 우
如	같을 여
雲	구름 운
千	일천 천
里	거리 리
逢	만날 봉
迎	맞을 영
高	높을 고
朋	벗 붕
滿	찰 만
座	자리 좌
騰	오를 등
蛟	교룡 교
起	일어날 기
鳳	봉황 봉
孟	만 맹
學	배울 학
士	선비 사
之	갈 지
詞	말씀 사
宗	마루 종
紫	자주 자
電	번개 전
清	맑을 청
霜	서리 상
王	임금 왕
將	장수 장
軍	군사 군
之	갈 지
武	호반 무
庫	창고 고
家	집 가
君	임금 군
作	지을 작
宰	다스릴 재
路	길 로
出	날 출

名 이름 명
區 구역 구
童 아이 동
子 아들 자
何 어찌 하
知 알 지
欣 기쁠 흔
躬 몸 궁
※원문 1字 누락
逢 만날 봉
勝 이길 승
餞 전송할 전
時 때 시
維 오직 유
九 아홉 구
月 달 월
序 차례 서
屬 붙일 속
三 석 삼
秋 가을 추
潦 물이름 료
水 물 수
盡 다할 진
而 말이을 이
寒 찰 한
潭 못 담
清 맑을 청
烟 연기 연
光 빛 광
凝 응길 응
而 말이을 이
暮 저물 모
山 뫼 산
紫 자주 자
儼 엄연할 엄
驂 말멍에 참
騑 곁말 비
於 어조사 어

名區童子何知欣躬逢勝餞時維九月序屬三秋潦水盡而寒潭清烟光凝而暮山紫儼驂騑於

上路訪風景於崇阿臨帝子之長洲得仙人之舊館層巒聳翠上出重霄飛閣流丹下臨無地鶴汀鳧

渚 물가 저
窮 다할 궁
島 섬 도
嶼 섬 서
之 갈 지
縈 얽힐 영
廻 돌 회
桂 계수나무 계
殿 대궐 전
蘭 난초 란
宮 궁궐 궁
列 벌릴 렬
岡 뫼 강
巒 묏부리 만
之 갈 지
體 몸 체
勢 세력 세
披 헤칠 피
繡 비단 수
闥 대궐문 달
俯 구부릴 부
雕 새길 조
甍 지붕대마루 맹
山 뫼 산
原 근원 원
曠 넓을 광
其 그 기
盈 찰 영
視 볼 시
川 시내 천
澤 못 택
盱 눈부릅뜰 우
其 그 기
駭 놀랄 해
矚 볼 촉
閭 이문 려

渚窮島嶼之縈廻桂殿
蘭宮列岡巒之體勢披
繡闥俯雕甍山原曠其
盈視川澤盱其駭矚閭

閭 이문 염
撲 두드릴 박
地 땅 지
鐘 쇠북 종
鳴 울 명
鼎 솥 정
食 밥 식
之 갈 지
家 집 가
舸 큰배 가
艦 싸움배 함
迷 미혹할 미
津 나루 진
靑 푸를 청
雀 참새 작
黃 누를 황
龍 용 룡
之 갈 지
舳 배꼬리 축
虹 무지개 홍
銷 쇠녹일 소
雨 비 우
霽 비개일 제
彩 채색 채
徹 통할 철
雲 구름 운
衢 거리 구
落 떨어질 락
霞 노을 하
與 더불 여
孤 외로울 고
鶩 집오리 목
齊 가지런할 제
飛 날 비
秋 가을 추
水 물 수
共 함께 공

長	길 장
天	하늘 천
一	한 일
色	빛 색
漁	고기잡을 어
舟	배 주
唱	노래 창
晚	늦을 만
響	소리 향
窮	다할 궁
彭	나라이름 팽
蠡	좀먹을 려
之	갈 지
濱	물가 빈
鴈	기러기 안
陣	펼칠 진
驚	놀랄 경
寒	찰 한
聲	소리 성
斷	끊을 단
衡	저울 형
陽	볕 양
之	갈 지
浦	물가 포
遙	노닐 요
吟	읊을 음
俯	구부릴 부
暢	펼 창
逸	뛰어날 일
興	흥할 흥
遄	달아날 불
飛	날 비
爽	시원할 상
籟	퉁소리 뢰
發	필 발
而	말이을 이
淸	맑을 청
風	바람 풍
生	날 생

纖 가늘 섬
歌 노래 가
凝 엉길 응
而 말이을 이
白 흰 백
雲 구름 운
遏 막을 알
睢 성내어볼 휴
園 동산 원
綠 푸를 록
竹 대 죽
氣 기운 기
凌 세찰 릉
彭 나라이름 팽
澤 못 택
之 갈 지
樽 술단 준
鄴 땅이름 업
水 물 수
朱 붉을 주
華 화려할 화
光 빛 광
照 비칠 조
臨 임할 림
川 시내 천
之 갈 지
筆 붓 필
四 넉 사
美 아름다울 미
具 갖출 구
二 두 이
難 어려울 난
并 함께 병
窮 다할 궁
眄 볼 면
睇 흘끗볼 제
於 어조사 어
中 가운데 중
天 하늘 천
極 끝 극

娛 즐길 오
遊 놀 유
於 어조사 어
暇 여가 가
日 해 일
天 하늘 천
高 높을 고
地 땅 지
迥 멀 형
覺 깨달을 각
宇 집 우
宙 집 주
之 갈 지
無 없을 무
窮 다할 궁
興 흥할 흥
盡 다할 진
悲 슬플 비
來 올 래
識 알 식
盈 찰 영
虛 빌 허
之 갈 지
有 있을 유
數 낱 수
望 바랄 망
長 길 장
安 편안할 안
於 어조사 어
日 해 일
下 아래 하
指 가리킬 지
吳 오나라 오
會 모일 회
於 어조사 어
雲 구름 운
間 사이 간
地 땅 지
勢 세력 세
極 끝 극

而 말이을 이
南 남녘 남
溟 바다 명
深 깊을 심
天 하늘 천
柱 기둥 주
高 높을 고
而 말이을 이
北 북녘 북
辰 별 진
遠 멀 원
關 관문 관
山 뫼 산
難 어려울 난
越 넘을 월
誰 누구 수
悲 슬플 비
失 잃을 실
路 길 로
之 갈 지
人 사람 인
萍 부평초 평
水 물 수
相 서로 상
逢 만날 봉
盡 다할 진
是 이 시
他 다를 타
鄉 시골 향
之 갈 지
客 손 객
懷 품을 회
帝 임금 제
閽 문지기 혼
而 말이을 이
不 아니 불
見 볼 견
奉 받들 봉
宣 펼 선

室	집 실
以	써 이
何	어찌 하
年	해 년
嗚	탄식할 오
呼	부를 호
時	때 시
運	운수 운
不	아닐 부
齊	가지런할 제
命	목숨 명
途	길 도
多	많을 다
舛	어그러질 천
馮	성 풍
唐	당나라 당
易	쉬울 이
老	늙을 로
李	성 리
廣	넓을 광
難	어려울 난
封	봉할 봉
屈	굽을 굴
賈	팔 가
誼	옳을 의
於	어조사 어
長	길 장
沙	모래 사
非	아닐 비
無	없을 무
聖	성인 성
主	주인 주
竄	귀양보낼 찬
梁	들보 량
鴻	기러기 홍
於	어조사 어
海	바다 해
曲	굽을 곡
豈	어찌 기
乏	다할 핍

明時所賴君子安貧達人知命老當益壯寧知白首之心窮且益堅不隆青雲之志酌貪泉而覺

明 밝을 명
時 때 시
所 바 소
賴 힘입을 뢰
君 임금 군
子 아들 자
安 편안할 안
貧 가난할 빈
達 이를 달
人 사람 인
知 알 지
命 목숨 명
老 늙을 로
當 당할 당
益 더할 익
壯 씩씩할 장
寧 어찌 녕
知 알 지
白 흰 백
首 머리 수
之 갈 지
心 마음 심
窮 다할 궁
且 또 차
益 더할 익
堅 굳을 견
不 아니 불
隆 떨어질 추
青 푸를 청
雲 구름 운
之 갈 지
志 뜻 지
酌 잔질할 작
貪 탐할 탐
泉 샘 천
而 말이을 이
覺 깨달을 각

爽處涸轍以猶懽北海

雖賒扶搖可接東隅已逝

桑榆非晚孟嘗高潔空

懷報國之私阮籍猖狂豈

奉 받들 봉
晨 새벽 신
昏 저물 혼
於 어조사 어
萬 일만 만
里 거리 리
非 아닐 비
謝 사례할 사
家 집 가
之 갈 지
寶 보배 보
樹 나무 수
接 이을 접
孟 맏 맹
氏 성씨 씨
之 갈 지
芳 아름다울 방
鄰 이웃 린
他 다를 타
日 날 일
趨 따를 추
庭 뜰 정
叨 참람할 도
陪 모실 배
鯉 잉어 리
對 대할 대
今 이제 금
晨 새벽 신
捧 받들 봉
袂 소매 메
喜 기쁠 희
托 맡길 탁
龍 용 룡
門 문 문
楊 버들 양
意 뜻 의
不 아니 불
逢 만날 봉

撫凌雲而自惜鍾期旣遇

奏流水以何慚嗚呼勝地

不常盛筵難再蘭亭已矣

梓澤丘墟臨別贈言

撫	더듬을 무
凌	세찰 릉
雲	구름 운
而	말이을 이
自	스스로 자
惜	애석할 석
鍾	술잔 종
期	기약할 기
旣	이미 기
遇	만날 우
奏	연주할 주
流	흐를 류
水	물 수
以	써 이
何	어찌 하
慚	뉘우칠 참
嗚	탄식할 오
呼	부를 호
勝	이길 승
地	땅 지
不	아니 불
常	항상 상
盛	번성할 성
筵	대자리 연
難	어려울 난
再	두 재
蘭	난초 란
亭	정자 정
已	이미 이
矣	어조사 의
梓	가래나무 재
澤	못 택
丘	언덕 구
墟	터 허
臨	임할 림
別	이별할 별
贈	드릴 증
言	말씀 언

幸 다행 행
承 받들 승
恩 은혜 은
於 어조사 어
偉 위대할 위
餞 송별할 전
登 오를 등
高 높을 고
作 지을 작
賦 글지을 부
是 이 시
所 바 소
望 바랄 망
於 어조사 어
群 무리 군
公 벼슬 공
敢 감히 감
竭 다할 갈
鄙 더러울 비
誠 정성 성
恭 공손할 공
疎 성글 소
短 짧을 단
引 끌 인
一 한 일
言 말씀 언
均 고를 균
賦 글지을 부
四 넉 사
韻 운 운
俱 갖출 구
成 이룰 성

滕王高閣臨江渚 佩玉鳴鑾罷歌舞 畫棟朝飛南浦雲 朱簾暮捲西山雨 閒雲潭影日悠悠

物	사물 물
換	바꿀 환
星	별 성
移	옮길 이
幾	몇 기
度	법도 도
※상기 2자 거꾸로 씀	
秋	가을 추
閣	누각 각
中	가운데 중
帝	임금 제
子	아들 자
今	이제 금
何	어찌 하
在	있을 재
檻	난간 함
外	바깥 외
長	길 장
江	강 강
空	빌 공
自	스스로 자
流	흐를 류
徵	부를 징
明	밝을 명

解 説

1. 文徵明詩《朝見》三首

p. 9~11

〈午門朝見〉

祥光浮動紫烟收	상서로운 빛 떠다니고 자색 안개 거두는데
禁漏初傳午夜籌	대궐시계 먼저 저녁 열두시 알려주네
乍見扶桑明曉仗	잠깐 해뜨는 곳보니 새벽 의장대 선명한데
却瞻閶闔覲宸旒	문득 궁궐 바라보고 임금님 알현하네
一痕斜月雙龍闕	한점 기운 달 쌍룡궐(雙龍闕)에 남아있고
百疊春雲五鳳樓	백겹 봄 구름 오봉루(五鳳樓) 덮고 있네
潦倒江湖今白首	강호(江湖)에서 허비하다 이제 흰머리 되어서야
可能供奉殿東頭	대궐 동쪽 머리에서 임금님 뫼실 수 있구나

p. 11~12

〈奉天殿早朝〉

月轉蒼龍闕角西	달은 동쪽으로 돌고 대궐은 서쪽으로 솟았는데
建章雲斂玉繩低	건장궁(建章宮) 구름 걷히고 무리의 별 낮아졌네
碧簫雙引鸞聲細	푸른 퉁소 쌍으로 불자 수레 방울소리 희미한데
綵扇牙分雉尾齊	채색한 부채 깃대 나뉘고 꿩깃털 장식 가지런해
老幸綴行班石陛	늙어서야 반석(班石)계단에 줄 선 것 다행인데
謬慚通籍預金閨	그릇되어 대궐 금마문(金馬門) 드나듬이 부끄럽네

p. 12~14

〈日高歸院詞〉

天上樓臺白玉堂	하늘 위 누대 백옥당(白玉堂)같이 솟았는데
白頭來作秘書郎	흰머리 되어서야 비서랑(秘書郎)되었네
退朝每傍花枝入	조정 나서면 항상 꽃가지들 반겨주고
儤直遙聞刻漏長	숙직할 때면 아득히 시계소리 듣노라
鈴索蕭閒靑瑣靜	방울달린 줄 쓸쓸하고 궁궐은 고요한데
詞頭爛熳紫泥香	적은 글들 아름답고 임금님 말씀 향기롭네
野人不識瀛洲樂	야인이라 영주의 즐거운 모르기에
淸夢依然在故鄉	맑은 꿈꾸며 변함없이 고향에 있네

丙辰春日 徵明

2. 文徵明詩《雨後登虎山橋眺望》四首

p. 15~17

〈雨中登虎山橋〉

虎山橋下水爭流	호산교 아래 물 급히 흐르는 것
正是橋南宿雨收	다리 남쪽에 여러날 비그쳤기 때문이라
光福烟開孤刹逈	광복진(光福鎭) 안개 깔려 외로운 길 아득하고
洞庭波動兩峯浮	동정호(洞庭湖) 물결일어 두 봉우리가 떠있네
已應浩蕩開胸臆	이미 호탕하게 가슴을 활짝 열었는데
誰識空濛是壯遊	누가 알리오 자욱한 안개 속 장쾌한 유람인 것을
渺渺長風天萬里	아득한 긴 바람 하늘 멀리 불어 오는데
眼中殊覺欠扁舟	눈 앞엔 당장 빌릴 배 한척도 없구나

p. 17~19

〈汎太湖〉

島嶼縱橫一鏡中	크고 작은 섬들 이리 저리 거울 속에 있는 듯
白(濕)銀盤紫浸芙蓉	은소반 자주빛 연꽃에 번지네
誰能胸貯三萬頃	누가 능히 가슴 삼만이랑 넓히리오
我欲身遊七十峯	내 몸소 칠십봉우리 유람하고싶네
天濶洪濤翻日月	하늘 넓고 큰 파도 치는데 해와 달 바뀌고
春寒澤國隱魚龍	봄 추위에 물가엔 물고기들 숨어있네
中流彷彿聞鷄犬	호수 중간쯤 마치 닭, 개들 우는 듯 들리고
何處堪追范蠡蹤	어느 곳에서 범려(范蠡)의 발자취 쫓아가리오

p. 19~21

〈宿玄墓山中〉

烟閣雲房紫翠間	안개낀 누각 구름 쌓인 방은 자주빛 녹색 사이인데
白頭重宿舊禪關	나이들어 다시 옛날 선문(禪門)에 묵었네
窗中坐見千林雨	창 가운데 앉아 온 숲에 비오는 것 바라보고
水上浮來百疊山	물 위에 떠 있으니 수많은 산들이 다가오네
勝槪何如前度好	아름다운 경치 어찌하여 이전같이 잘 지내는지
老人能得幾時閒	늙은이라 능히 여유시간 얻었네
賞心況對樽前客	경치를 즐기면서 또 앞에 객과 술잔을 마주하고
忍負春風寂寞還	차마 봄바람 등지니 고요함이 몰려오네

〈春日遊天平諸山〉

三月韶華過雨濃	삼월이라 아름다운 시절에 비 흠뻑내리고
煖蒸花氣日溶溶	따뜻한 날 꽃향기는 날마다 번져가네
菜畦麥隴靑黃接	채소밭 보리언덕 청색 황색 접해있고
雲岫烟巒紫翠重	구름낀 봉우리 안개낀 멧부리 자주빛 푸른빛 겹쳐있네
一片垂楊春水渡	한 조각 버들은 봄물 흐르는 나루에 드리우고
兩厓啼鳥夕陽松	두 언덕 새들은 석양에 소나무에서 울고 있네
晚風吹酒籃輿倦	늦바람 술잔에 불고 작은 가마 벼슬이라 고달픈데
忽聽天平寺裏鐘	문득 천평사 종소리 들려오네

3. 盧仝《茶歌》(원제목 : 走筆謝孟諫議寄新茶)

日高丈五睡正濃	해높이 중천까지 올랐어도 낮잠 깊이 들었는데
將軍扣門驚周公	장군이 문을 두드려 주공(周公) 꿈 꾸는 것 깨뜨리네
口傳諫議送書信	간의(諫議)대부 보내신 편지라고 전하는데
白絹斜封三道印	흰 비단에 세 개의 도장찍어 비스듬히 봉했네
開緘宛見諫議面	봉함 펼쳐보니 간의(諫議)대부 보는 듯 하고
首閱月團三百片	달처럼 둥근 차 삼백봉지가 먼저 눈에 띄네
聞道新年入山裏	듣자하니 새해에 산속에 들어갔더니
蟄虫驚動春風起	잠자던 벌레들 놀라 깨고 봄바람 일어난다 하네
天子須嘗陽羨茶	천자(天子)께선 양선차(陽羨茶) 맛보셨는데
百草不敢先開花	모든 풀들 차보다 먼저 꽃 피우지 못하지
仁風暗結殊蓓蕾	어진 바람 몰래 구슬 같은 꽃봉오리 맺게하면
先春抽出黃金芽	봄보다 앞서 황금빛 새싹이 머리 내미네
摘鮮焙芳旋封裹	신선한 앞 불에 구워말려 잘싸서 올리는데
至精至好且不奢	정성과 맛 또한 뛰어나면서 사치스럽지도 않네
至尊之餘合王公	천자께서 쓰고 남은 것 왕공(王公)들과 함께 해야건만
何事便到山人家	어인 일로 산사람인 내게 왔을까
柴門反關無俗客	사립문 닫혀 있어 찾는 이도 없기에
紗帽籠頭自煎喫	오사모(烏紗帽) 머리에 쓰고 홀로 차 끓여 마시네
碧雲引風吹不斷	푸른 구름같은 김은 바람에 끌려 끝없이 내뿜고
白花浮光凝椀面	온갖 꽃 같은 것이 빛을 띄며 찻잔에 응기네

一盌喉吻潤	첫째잔엔 목구멍과 입술 적시고
二椀破孤悶	두잔에 외로운 번뇌 사라지네
三椀搜枯腸	석잔엔 향기가 창자에까지 미치니
惟有文字五千卷	글로써 오천수를 지을 수 있네
四盌發輕汗	넉잔째엔 가벼운 땀 솟아나서
平生不平事盡向毛孔散	평생의 불평이 땀구멍 통해 사라져버리네
五椀肌骨淸	다섯잔째엔 살과 뼈 맑아지고
六椀通仙靈	여섯잔엔 신선의 영혼과 통하도다
七椀喫不得也	일곱잔까지 마실 것도 없이
惟覺兩腋習習淸風生	두 겨드랑이 사이 맑은 바람 일어나는 것 느끼리라
蓬萊山在何處	봉래산(蓬萊山)은 어디 있는가?
玉川子乘此春風欲歸去	이 몸도 이 바람타고 돌아가고자 하노라
山中群仙司下土	산속의 신선들 인간 세상 다스리는데
地位淸高隔風雨	계신 곳 맑고 높아 비바람과는 멀도다
安得知百萬億蒼生命	어찌 억조창생의 목숨들이
墮在顚崖受辛苦	높은 벼랑에서 떨어지는 운명 받은 것을 알리오
便從諫議問蒼生	때문에 간의(諫議)대부 쫓아 백성들에 대해 묻노니
到頭合得蘇息否	죽어가는 백성들 생각하여 소생시켜 주심이 어떠하리오

丙午三月廿四日書 徵明	병오(丙午) 삼월 이십사일 징명(徵明) 글 쓰다.

4. 文徵明詩《行草七律詩卷》

p. 32~33

〈閒居〉

春雨蕭蕭草滿除	봄비 쓸쓸한데 풀은 섬돌에 가득하고
春風吾自愛吾廬	봄바람은 내 사랑하는 작은 집에 불어오네
白頭時誦閒居賦	흰머리에 때때로 한거부(閒居賦) 외우고
老眼能抄種樹書	늙은 눈으로 능히 종수도사(種樹道士)의 글 베낄 수 있지
金馬昔年貧曼倩	금마(金馬)에선 옛날 동방삭(東方朔)같이 가난했고
文園今日病相如	문원(文園)땅에서 지금 사마상여(司馬相如)같이 병들었네
焚香燕坐心如水	향 피우고 편안히 앉으니 마음은 물과 같아져
一任門多長者車	문 밖에 덕망 높으신 분들 찾아와도 신경쓰지 않네

p. 33~34

〈汎湖〉

吳宮花落雨絲絲　　　오나라 궁궐에 꽃지고 보슬보슬 비 내리는데

勝日登臨有所思　　　풍광좋은 날 산오르니 느끼는 바 있도다

六月空山無杜宇　　　유월의 빈산이라 두견새도 없고

五湖新水憶鴟夷　　　오호의 새로운 물길은 술단지 기억나게 해

春探茂苑生芳草　　　봄날 무원(茂苑)뜰 즐기니 이쁜 풀들 자라고

月出橫塘聽竹枝　　　달이 횡당(橫塘)강에 떠오르니 대나무소리 들리네

十日一迴將艇子　　　십여일에 한번씩 작은 배 돌아가는데

白頭剛恨去官遲　　　흰머리 되어서야 때마침 벼슬 늦게 버린 것 한탄하네

p. 35~37

〈憶昔次陳侍講韻 四首〉

其一

三年端笏侍明光　　　삼년동안 단정히 홀들고 명광전(明光殿) 받들었건만

潦倒爭看白髮郎　　　부질없이 다투다 백발의 사내 되었네

只(咫)尺常仰天北極　　　가까이서 항상 임금계신 곳 우러러 보고

分番曾直殿東廊　　　돌아가면서 일찌기 대궐의 동쪽 행랑 지켰지

紫泥浥露封題 濕　　　천자의 조서(詔書) 겉봉에 이슬젖어 있고

寶墨含風賜扇香　　　보배글씨 내려주신 부채에 바람품어 향기롭네

記得退朝歸院靜　　　조정 물러나 돌아오는 관사는 고요한데

微吟行過藥欄傍　　　가만히 읊조리며 꽃난간길 곁을 지나가네

p. 37~39

其二

紫殿東頭敞北扉　　　자주빛 궁전 동쪽 머리 북쪽향한 문 드러나고

吏臣都着尙方衣　　　관리 신하 모두들 상방(尙方)소속의 옷 입었지

每懸玉佩聽鷄入　　　항상 옥패(玉佩) 달면 닭소리 들려왔고

曾戴宮花走馬歸　　　일찌기 궁화(宮花)꼽고서 말달려 돌아갔지

此日香鑪違伏枕　　　오늘 향로 베개에 엎드린 이 몸 떠나가는데

空吟高閣靄餘暉　　　공연히 높은 누각에서 읊조리니 안개 뒤에 햇볕나네

巫雲回首滄江遠　　　무산(巫山)의 구름 머리 돌리니 푸른 강 먼데

猶記雙龍傍輦飛　　　아직도 수레옆 쌍용이 날아가는 그림 기억나네

p. 39~40

其三

扇開青雉兩相宜	임금님 부채 펼치니 푸른 꿩 깃털 서로 의젓하고
玉斧分行虎旅隨	옥부(玉斧) 줄지어가니 용맹한 호분(虎賁) 려분(旅賁) 따르네
紫氣絪縕浮象魏	자주빛 기운 따듯하게 천자(天子)께 떠다니고
彤光縹緲上鸞罳	붉은 빛 아득하게 전각 처마에 올라오네
辛依日月瞻龍袞	다행스레 세월 변함없이 임금님 모시었고
偶際風雲集鳳池	뜻밖에 좋은 기운타고서 궁중관리 되어 모였네
零落江湖儔侶散	잎 다진 강호에는 벗들 모두 흩어졌으니
白頭心事許誰知	흰 머리된 늙은이 심사 그 누가 알리오

p. 41~42

其四

一命金華忝制臣	금화루(金華樓)에선 명하여 신하들 꾸짖고 가르치는데
山姿偃蹇漫垂紳	웅장하게 위엄 떨치고 드리운 띠 풀어놓네
愧無忠孝酬千載	충효(忠孝)하지 못하는 것 부끄러워 천년세월 보답하려고
曾履憂危事一人	일찌기 모진 풍파 겪으며 임금님위해 일했지
陛擁春雲嚴虎衛	섬돌은 봄구름 안고 호위문(虎衛門) 장엄한데
殿開初日照龍鱗	궁궐엔 봄빛 처음 천자(天子)님께 비추네
白頭萬事隨煙滅	흰 머리엔 모든 일들 연기따라 사라졌기에
惟有觚稜入夢頻	오직 전각의 모퉁이에서 자주 꿈속으로 들어가네

p. 43~44

〈戊子除夕 二首〉
其一

堂堂日月去如流	당당하게 세월은 물같이 흘러가는데
醉引青燈照白頭	취하여 푸른 등불 당겨 흰 머리에 비춰보네
未用飛騰傷暮景	높이 날 수 없어 저무는 때 상심하고
儘教彊健傅窮愁	늘 강건하라고 하며 궁핍한 운수 위로하네
牀頭次第開新曆	상머리엔 차례차례 새 책력(冊曆) 펼쳐보고
夢裏升沈說舊遊	꿈속에선 잘되고 못된 예전 일 얘기하네
莫咲綠衫今潦倒	녹삼(綠衫)입은 지금 늙고 쓸모없다 비웃지 마소
殿中曾引翠雲裘	대궐 속에선 일찌기 푸릇한 가죽 옷 입었다오

p. 44~46

其二

糕果紛紛酒薦椒　　　　떡과 과일 어지럽고 술은 산초향기 더하는데
咲看兒女鬪分曹　　　　웃으면서 아이 딸들 두줄 지어 싸우는 것 보네
燈前春草新裁帖　　　　등 앞에 봄 풀나니 새롭게 장부 마름질하고
篋裏宮在(花)舊賜袍　　상자속엔 어사화(御賜花) 두루마기에 싼지 오래지
老對親朋殊有意　　　　늙어서 친한 벗들 대하니 유달리 감회 깊고
病抛 簪 笏 敢 言高　　병들어 오랜 벼슬 버리니 오히려 말은 고상해라
功名無分朝無籍　　　　공명도 뚜렷치 않아 조정에선 기록된 바도 없으니
底用臨風嘆二毫　　　　바랄 것 없이 바람맞고 긴털날리며 탄식하네

p. 46~48

〈上巳遊天池〉

天池日煖白煙生　　　　천지(天池) 햇빛 따스하여 흰 안개 일어나는데
上巳行遊春服成　　　　이미 나들이 하려고 봄 옷 준비했네
試就水邊脩禊事　　　　곧 물가에선 수계(脩禊)행사 하려는데
忽聞花底語流鶯　　　　문득 꽃 아래 앵무새 소리 들려오네
空山靈迹千年秘　　　　빈 산에 신령한 자취 천년 세월의 비밀이요
勝友良辰四美并　　　　좋은 벗 좋은 시절에 아름다운 경치 함께하네
一歲一廻遊不厭　　　　한 시절 한번 가는 것 노는 것 싫증나지 않건만
故園光景有誰爭　　　　옛 동산 이 정경을 누구와 함께하나

p. 48~50

〈天平道中〉

三月韶華過雨濃　　　　삼월이라 아름다운 시절에 비 흠뻑내리고
煖蒸花氣日溶溶　　　　따뜻한 날 꽃향기는 날마다 번져가네
菜畦麥隴靑黃接　　　　채소밭 보리언덕 청색 황색 접해있고
雲岫烟巒紫翠重　　　　구름낀 봉우리 안개낀 멧부리 자주빛 푸른빛 겹쳐있네
一片重楊春水渡　　　　한 조각 버들은 봄물 흐르는 나루에 드리우고
兩厓啼鳥夕陽松　　　　두 언덕 새들은 석양에 소나무에서 울고 있네
晩風吹酒籃輿倦　　　　늦바람 술잔에 불고 작은 가마 벼슬이라 고달픈데
忽聽天平寺裏鐘　　　　문득 천평사 종소리 들려오네

※이 시는 p21의 춘일유천평제산(春日遊天平諸山)과 같은 내용임.

p. 50~52

〈願方伯邀余爲西湖之遊 病不能赴〉

舊約錢唐二十年	옛날 전당(錢唐)에서 약속한 지 이십년
春風倪放越谿船	봄 바람에 자유롭게 시냇가 배하고 지나가네
自憐白髮牽衰病	스스로 흰 머리 슬퍼하고 병든 몸 이끌어
應是靑山欠宿緣	응당 청산에 있으니 인연 끊은지 오래라
空憶西湖天下勝	공연히 서호(西湖) 천하 절경인 것 추억하고
負他北道主人賢	북도(北道)땅 주인 현명하길 기약하네
惟餘好夢隨潮去	오로지 좋은 꿈꾸고서 조수따라 흘러가는데
月落空江萬樹烟	달은 빈강에 떨어지고 온통 나무들 안개속이라

p. 52~54

〈王氏繁香塢〉

雜植名花傷草堂	이름 난 꽃 섞어 심은 초당엔 근심서리어
紫薇丹艷漫行成	자주빛 온화하고 붉은 색 고운 곳 한가히 거닐었네
春風爛熳千機錦	봄 바람에 수많은 비단 화려하고
淑氣薰蒸百和香	봄날 기운에 그윽한 향기 물씬 나네
自愛芳菲滿懷袖	스스로 아름다운 꽃 좋아해 소매 가득 품고
肯敎風露濕衣裳	바람 이슬 옷을 적시는 것 즐기네
高情已出繁華外	높은 뜻 이미 번화한 곳 밖에 내버리고
一任遊蜂上下狂	노는 벌들 위 아래로 미친듯 날도록 내버려두네

p. 54~56

〈小滄浪亭〉

偶傍滄浪構小亭	푸른 물결 짝하여 작은 정자 세웠는데
依然綠水繞虛楹	푸른 물 변함없이 빈 기둥 감싸도네
豈無風月供垂釣	어찌 맑은 바람 밝은 달 비칠때 약속할 일 없겠는가
時有兒童唱濯纓	때때로 어린 아이들 불러 탁영가(濯纓歌) 부르네
滿地江湖聊寄興	온 땅 가득 강호에서 흥에 맡기는데
百年魚鳥已忘情	오랜 세월 물고기 새들 이미 정 잊어버렸네
舜欽已矣杜陵遠	순흠(舜欽)임금 이미 떠나고 두릉(杜陵)도 먼데
一段幽踪誰與爭	한조각 그윽하신 발자취 누구와 같이 얘기해 보나

〈中秋驟雨晚晴 湯子重見過小樓翫月〉

晚雨新晴客款扉	늦게 비 내리다 개었더니 객이 사립문 두드리는데
天時人事兩無違	하늘의 때와 사람의 일 모두 다 어긋남이 없네
眼前愁緖浮雲散	눈 앞 근심들은 뜬 구름에 흩어지고
坐上佳人璧月暉	앉아있는 미인 위에 옥같은 둥근 달 밝아라
誰見入河蟾不沒	누가 강물에 들어온 달빛 잠기지 않는 것 보리오
空吟繞樹鵲驚飛	공연히 둘러싼 나무에서 읊조리니 까치 놀라 날라가네
多情惟有淸光舊	다정히도 오직 맑은 빛 옛날처럼 남아서
照我年來白髮稀	근래 백발인 나를 희미하게 비추네

〈十六夜汎石湖〉

皎月飛空輾玉輪	밝은 달 허공에 떠올라 달빛에 몸 뒤척이고
平湖如席展縝紋	고요한 호수 자리 같아 누런 무늬 펼쳐졌네
蒼烟斷靄千峰隱	푸른 연기 안개에 묻혀 수많은 봉우리 숨었는데
秋水長天□線分	가을 물과 긴 하늘이 한 줄로 나뉘어졌네
不恨蹉跎逾旣望	엎어 넘어져도 후회하지 않고 보름을 넘겼는데
終嫌點綴有纖雲	끝내 서로 얽히여 잔 구름 생긴것 싫어하네
歌聲忽自中流起	노래 소리 문득 물 중간 쯤에서 울려퍼지니
驚散沙邊鷗鷺群	모랫가 갈매기 백로들 놀라서 흩어지네

戊午閏七月 雨窓漫書舊作 徵明時年八十有九
무오(戊午)윤칠월에 비내리는 창가에서 옛날에 지은 글들을 생각나는데로 적다. 징명(徵明) 때는 팔십구세라.

5. 文徵明詩《雜花詩十二首》

〈梅花〉

林下仙姿縞袂輕	숲에 내린 신선자태 흰 비단소매 가볍고
水邊高韻玉盈盈	물가의 고상한 운치 옥구슬 가득 고와라
細香撩鬢風無賴	은은한 향기 가득한데 바람은 세차게 불고
疎影涵窓月有情	성근 그림자 창가에 가득한데 달은 정 품고 있네

夢斷羅浮春信遠　　　　　꿈 깨진 라부산(羅浮山)의 봄 소식은 멀고
雪消姑射曉寒淸　　　　　눈 녹은 때 고야산(姑射山)의 새벽 추위 맑아라
飄零自避芳菲節　　　　　바람에 흩날리며 스스로 아름다운 시절 피하여
不爲高樓笛裏聲　　　　　높은 누대 탐하지 않고 피리속에서 조용히 피었네

p. 64~66

〈紅梅〉

冉冉霞流壁月光　　　　　곱고 부드러운 노을 흘러 달빛 막고 있는데
韶華倂占雪中芳　　　　　아름다운 절기 눈속의 꽃이 자리했네
山姿疎瘦還饒咲　　　　　산의 자태 듬성듬성 야윈데도 너그럽게 미소짓고
醉態橫斜故改妝　　　　　취한 모습처럼 비스듬히 화장 고치고 있네
春醸孤寒成富貴　　　　　봄날 외로운 추위에 뒤섞여 가득 피었고
天敎絶色輔眞春　　　　　하늘은 빼어난 의인 만들어 진짜 봄을 만들었네
西湖別有西施面　　　　　서쪽 호수에 유별스레 서시(西施) 미인 얼굴 있기에
不用臨風羨海棠　　　　　쓸데없이 바람맞으며 해당화 부러울 필요없겠네

p. 66~68

〈蠟梅〉

是誰嚼蠟吐幽芳　　　　　누가 밀랍씹고 아름다운 꽃 토해내는가
磬口檀心燦蜜房　　　　　경구(磬口) 매화 단향매(檀香梅) 벌집같이 빛나네
栗玉新裁姑射珮　　　　　고운 옥구슬로 새롭게 꾸며 고야선인 패옥차고 있는듯
額黃原出壽陽妝　　　　　여인의 예쁜 장식 뽐내어 수양미인 단장한듯
仙臺瑞露凝金掌　　　　　선대(仙臺) 상서로운 이슬 햇빛에 응기고
月殿天風染菊裳　　　　　월전(月殿)의 높은 바람 국화향에 섞이네
不與羅浮爭品格　　　　　나부(羅浮)미인과 품격을 다투지 않고서
自將顔色占中央　　　　　스스로 낯빛 이쁘게 가운데 차지했네

p. 68~70

〈桃花〉

溫情膩質可憐生　　　　　따뜻한 정 윤기나는 바탕에 사랑스런 몸인데
渨渨輕韶入粉勻　　　　　윤기나는 이른 봄날 가루 널리 퍼지네
新煖透肌紅沁玉　　　　　따뜻한 살갗에 비쳐 붉은 옥에 스며들고
晩風吹酒淡生春　　　　　늦은 때 바람 술잔에 부어 맑은 봄날 생기나네
窺墻有態如含咲　　　　　담에서 자태 엿보니 미소를 짓는 듯 하고
背面無言故惱人　　　　　말없이 등진 얼굴로 옛부터 사람들 애태웠지
莫作尋常輕薄看　　　　　가볍게 보면서 예사로이 여기지 마소

楊家姉妹是前身　　　이들은 양가(楊家) 자매의 전신(前身)들이라

p. 70~72

〈梨花〉

剪水凝霜妒蝶裙　　　예쁜 눈망울 서리에 응겨 나비들 시샘하고
曲欄風味玉清溫　　　굽은 난간 바람불어 옥구슬 같이 맑고 따뜻해라
粉痕浥露春含淚　　　하얀 흔적 이슬에 젖어 봄날 눈물 머금은듯
夜色籠烟月斷魂　　　밤 깊어 연기모이는데 달빛은 혼을 끊는듯
十里香迷曉雲夢　　　십리향기 퍼져가며 새벽 구름 속에 꿈꾸는데
誰家細雨鎖重門　　　어느집 가는 비오자 깊은 문은 잠겨있네
一樽不負清明約　　　술한잔 하자는 청명절의 약속 져버리지 않고
洗却殘妝綠滿村　　　조촐하게 단장하는데 온 마을 푸르네

p. 72~74

〈楊花〉

點撲紛忙巧占睛　　　점찍듯 바쁘게 두드리며 교묘한 눈동자 만들고
欲垂還起更飄零　　　드리울 듯 다시 일어나 이리저리 흩날리네
眼前才思漫天雪　　　눈 앞의 재치있는 생각은 하늘에 흩날리는 눈 같고
身後功名貼水萍　　　죽은 뒤 공과 명예는 물에 불은 부평초같지
何處池塘風淡淡　　　연못가 어느 곳에 바람은 평온하고
一番春事柳靑靑　　　봄날 한자락 버들은 푸르기만 하네
江南人遠柔腸損　　　강남땅 사람은 멀어 연약한 창자 상처만 나고
惟有多情夢繞庭　　　오직 다정하게 그리운 꿈만이 뜰을 에워싸네

p. 74~76

〈瑞香〉

紫瓊吹雪一蕤蕤　　　자주빛 옥구슬 눈에 날려 한가득인데
翠袖含香更鬱葱　　　푸른 소매 향기 품어 더욱 울창하여라
旭日玲瓏蒼玉佩　　　떠오르는 해 찬란하여 푸른 옥 찬듯
春風爛熳錦薰瓏　　　봄 바람 몸시불어 비단향기 퍼지는 듯
千重芳恨緣誰結　　　겹겹이 아름다운 한 누가 인연 맺었을까
滿面新妝只自容　　　얼굴 가득 새 단장은 스스로 꾸몄지
落盡晚霞新月上　　　잎 다지고 늦게 노을지니 새 달은 떠오르는데
一庭淸靄露華濃　　　뜰에 맑은 안래 내리고 이슬은 꽃에 가득해라

p. 76~78

〈百合〉

接葉輕籠蜜玉房	잎에 붙은 가벼운 대바구니 벌집같은 방인데
空庭偃仰見重匡	빈뜰에 편히 쉬며 백합을 바라보네
風蒸不斷天香遠	바람이 부드럽게 불어와 좋은 향기 퍼져가고
露朶雙垂舞袖長	이슬맞은 떨기 나란히 고개숙여 춤추는 소매는 길어라
宛轉檀心含淺紫	아름다운 꽃술은 옅은 자주빛 머금고
依稀粉額褪新黃	변함없이 이쁜 얼굴 새로 누렇게 변해가지
美人夢斷良宵永	미인은 꿈 끊어지고 달밝은 밤은 긴데
惱亂春雲璧月光	봄 구름에 마음 괴롭고 둥근달만 빛나네

p. 78~80

〈玉蘭〉

奕葉瓊葩別種芳	고운잎 예쁜 꽃송이 다른 꽃보다 유별난데
似舒還斂玉房房	마치 펼치고 거둔 것이 옥구슬 방들 같네
仙翹映月瑤臺逈	신선같이 솟아 달이 비치는데 요대(瑤臺)는 멀고
玉腕披風縞袂長	옥같은 손목 바람 헤치니 비단소매 길어라
拭面何郎疑傅粉	얼굴 씻은 하랑(何郎)이 분칠하였나 의심되고
前身韓壽有餘香	옛날 한수(韓壽) 미인 같이 향기 남아 있네
夜深香霧空濛處	밤깊어 향기 자욱하고 안개낀 곳에
彷彿群姬解珮璫	무리의 계집들 같이 패옥 방울 풀고 있네

p. 80~82

〈梔子〉

名花六出雪英英	이름난 꽃 여섯잎 눈같이 아름답고
白賁黃中自葆貞	하얗게 꾸미고 누런 가운데는 스스로 정절을 감췄네
晴日煖風薰暗麝	개인 날 따스한 바람에 은은한 사향냄새 풍겨나고
露蔡烟曛蔟寒瓊	이슬 가득하고 안개속 꽃 찬 구슬 모여 있는듯
恍疑身去遊天竺	황홀하게 몸이 천축에 놀러갔나 의심되고
眞覺香來自玉京	진실로 향기가 하늘에서 불어오는 것 깨닫겠네
有待淸霜搖落後	맑은 서리 기다려 흔들리고 떨어진 뒤엔
枝頭碩果看丹成	가지 머리에 큰 열매 붉게 맺은 것 보여주네

p. 82~84

〈芙蓉〉

九月江南花事休	구월 강남 땅 꽃들 다 진 뒤에
芙蓉宛轉在中洲	부용(芙蓉)은 아름답게 물속에 있네
美人咲隔盈盈水	미인들 물에 가득 멀리서 미소짓고
落日還生渺渺愁	해질녘이면 살아나서 아득한 근심 일으키고 있네
露洗玉盤金殿冷	이슬이 옥소반 씻는데 금전(金殿)은 차가웁고
風吹羅帶錦城秋	바람이 물가에 불어오니 금성(錦城)은 가을이라
相思欲駕蘭橈去	서로 그리워 넘어가고 싶기에 예쁜 노 저어 가지만
滿目烟波不自由	눈 가득 안개 물결에 뜻대로 갈 수 없어라

p. 84~87

〈水仙〉

翠衿縞袂玉娉婷	푸른 옷깃 하얀 소매 옥같이 예쁘고
一咲相看老眼明	서로 보며 한번 웃으니 늙은 눈도 밝아지지
香瀉金杯朝露重	향기 넘치는 금잔엔 아침 이슬 무거운데
塵生羅襪晚波輕	물위 걷는 여신이 물방울 튀며 늦은 때 파도 가볍게 건너지
漢臯初解盈盈珮	한고(漢臯)에서 가득찬 패옥 처음 풀어헤치고
洛浦微通脉脉情	낙포(洛浦)에선 말없이 흐는 정 통하였지
剛恨陳思才力盡	꿈 펼치지 못함이 한스럽고 재주와 능력 다했으니
臨風欲賦不能成	바람맞아 글짓고 싶어도 이룰 수 없어라

右雜花詩十 二首, 皆余舊作 今無復是興也.

暇日偶閱舊稿漫書一過.

戊午冬日. 徵明時年八十有九

이 잡화시(雜花詩) 열두수는 모두 내가 옛날에 지은 것들이다. 지금은 다시 흥내어 지을 수 없다.

여가 있는 날 우연히 옛날의 원고를 열어보고서 마음대로 또 한번 글 써보았다.

무오(戊午) 겨울날 징명(徵明) 89세때 쓰다.

6. 文徵明詩《遊西山詩十二首》

p. 88~89

〈早出阜城馬上作〉

| 有約城西散冶情 | 성 서쪽에서 두터운 정 나누자고 약속했는데 |

春風掇直下承明	봄바람 거세게 불다 승명전(承明殿)에 내려앉네
淸時自得閒官去	태평할 때 뜻 있어 한가로운 벼슬 버리는데
勝日難能樂事幷	좋은 날 즐거운 일 함께 하기도 어렵네
馬首年光新柳色	말머리에서 세월 보내니 버들색 새롭고
烟中蘭若遠鐘聲	안개 속에 절 있어 종소리는 멀어라
悠悠岐路何須問	아득한 갈림길에서 무엇이 필요한지 묻고서
但向白雲深處行	다만 흰구름 향해 깊은 곳 찾아가네

p. 90~91

〈登香山〉

指點風烟欲上迷	풍연(風烟) 올라가며 희미해지는 곳 가리키는데
卻聞鐘梵得招提	문득 절 종소리 듣고서야 머무는 객사 구했네
靑松四面雲藏屋	푸른 솔 사방에는 구름이 집을 덮고 있고
翠壁千尋石作梯	푸른 벽 낭떠러지에는 돌로 층계다리 지었네
滿地落花啼鳥寂	온 땅 가득 꽃 떨어지니 우는 새 소리 고요하고
倚欄斜日亂山低	난간에 기대니 지는 해 어지러운 산에 낮아지네
去來不用留詩句	오가며 시 구절 남기는 것 쓸모 없는데
多少蒼苔破舊題	얼마간의 푸른 이끼는 예전 시에도 빠졌네

p. 91~92

〈來靑軒〉

寂寂雲堂壓翠微	고요히 구름낀 집 푸른 빛 싸였는데
高明不受短墙圍	밝은 빛 들지 않고 낮은 담 에워싸네
好山宛轉雙排闥	좋은 산 시원하여 쌍으로 문을 열어놓고
勝日登臨一振衣	경치좋은 날 산에 올라 옷 한번 털어보네
望裡風烟晴更遠	바람 안개 속 바라보면 개였다가 다시금 멀어지는데
坐來塵土暮還稀	티끌진 세상 벗어나 앉으니 늙은 때라 다시 희미해지네
松間獨鶴如嫌客	소나무 사이 외로운 학은 객을 싫어하는 듯
顧影翩然忽自飛	오락가락 그림자 만들며 갑자기 저절로 날아가버리지

p. 93~95

〈下香山歷九折坂至弘光寺〉

偃月池邊寶刹鮮	반달 못 가에 비치고 절은 선명한데
不知賜額自何年	편액 하사받은 것 언제부터인지 알 수 없어라
行從九折雲中坂	아홉구비 길 따라가면 구름 속 산기슭인데

來結三生物外緣	부처님께 귀의하려 왔기에 세상과 인연끊지
歲久松杉巢白鶴	세월묵은 소나무 삼나무에 백학이 집짓고
春晴樓閣畫靑蓮	봄 밝은 누각엔 푸른 연꽃 그려놓았네
誰言好景僧能占	누가 좋은 햇빛은 스님 차지라고 말할 수 있으리오
已落遊人眼界前	이미 나그네 눈앞에도 쏟아지고 있는데

p. 95~96

〈碧雲寺〉 中官于經建極雄麗

翠殿朱扉翔紫淸	푸른 전각 붉은 문 하늘 높이 솟아있고
璇題金榜日晶晶	옥으로 꾸미고 글 새겼는데 해 밝아라
靑蓮宛轉開仙界	청련(靑蓮)은 아름답게 선계(仙界)에 피었고
玉闕分明入化城	옥궐(玉闕)은 분명히 절 속에 들어있네
雙澗循除鳴珮玦	두갈래 물줄기 섬돌에 드니 패옥소리 울리는 듯
三花拂檻暎旛旌	세 꽃송이 난간에서 흔들리고 깃발엔 햇빛 비치네
貴人一去無消息	귀하신 분 한번 가서 소식도 없는데
野色依稀說姓名	들판의 정경들은 어렴풋이 자기 이름을 자랑하는 듯

p. 97~98

〈宿弘濟院〉

一龕燈火宿山寮	감실의 등불켜진 산 집에서 묵는데
人靜方知上界高	사람 고요하고 하늘 위 세계 높은 것 알겠네
閣外千峰寒吐月	누각 바깥 일천봉우리 추운데 달 떠오르고
空中群木夜鳴濤	하늘 높이 무리의 나무 밤새 파도소리 내고 있네
不愁雲霧衣裳冷	구름 안개 속에 옷 차가운 것 조심치 않고
秖覺烟霞應接勞	다만 연기노을이라 응대하기 힘든 것 깨달았네
辛苦忙緣難解脫	인연속에 고생하는 것 벗어버리기 힘든데
五更淸夢破雲璈	오경(五更)속 맑은 꿈 운오(雲璈) 악기 소리에 깨어지네

p. 98~100

〈遊普福寺觀道傍石澗尋源至五花閣〉

道傍飛澗玉淙淙	길 옆에 날아오를 듯한 산골물 옥같이 경쾌한데
下馬尋源到上方	말 내려 원천(源泉)을 찾아 위로 올라가네
怒沫灑空經雨急	성난 물방울 허공에 흩어지고 성난 비 급한데
伏流何處出雲長	고요히 흐르는 물 어느 곳엔 구름 길게 드러나네
有時激石聞琴筑	때때로 돌에 부딪히는 소리있어 거문고 비파소리 들리고
便欲沿洄汎羽觴	문득 물 거슬러 올라가며 술잔을 띄우고 싶네

還約夜深明月上　　　　밤 깊어 밝은 달 떠오를 때 돌아오길 기약하고
五花閣上聽滄浪　　　　다섯가지 꽃핀 누각 아래서 물결소리 듣고 있네

p. 100~102

〈歇馬望湖亭〉

寺前楊柳綠陰濃　　　　절 앞의 버들은 녹음이 짙어가고
檻外晴湖白暎空　　　　난간 밖 맑은 호수 햇볕은 허공에 빛나네
客子長途嘶倦馬　　　　나그네 먼길이라 고달픈 말 울리고
夕陽高閣送飛鴻　　　　해질녘 높은 누각엔 날으는 기러기 떠나 보냈지
卽看野色浮天外　　　　들빛은 하늘 끝에까지 보이는데
已覺扁舟落掌中　　　　한조각 배 바람속에 떠다니는 것 깨닫겠네
三月燕南花滿地　　　　삼월이라 연남(燕南)땅 꽃 만발하건만
春光却在五雲東　　　　봄빛 속에 도리어 오운(五雲) 동쪽에서 지내네

p. 102~104

〈呂公洞〉 中有酌伴楚村題字

何時神斧擘幽厓　　　　어느 때 신령스런 도끼로 깊은 계곡 갈라놓아
古竇春雲福地開　　　　고두(古竇)땅 봄구름일고 복된 땅 열었나
翠壁未摩耶律字　　　　푸른 벽엔 아직 야율(耶律)왕 때 글자 남아있고
石牀曾臥呂公來　　　　돌상머리엔 일찌기 여공(呂公)이 찾아와 누웠지
陰寒四面凝蒼雪　　　　음산한 온 사방엔 푸른 눈 응겨있고
秀色千年蝕古苔　　　　뛰어난 빛 천년동안 자색이끼 좀 먹었네
凡骨未仙留不得　　　　초라한 몰골로 신선 아니라 머무를 수 없는데
剛風吹下夕陽臺　　　　거센 바람이 저물녘 누대에 불어오네

p. 104~106

〈功德寺〉

西來禪觀兩牛鳴　　　　서쪽 수행하러 오니 두마리 소 울고
曾是宣皇玉輦行　　　　일찌기 선황(宣皇)의 옥수레 행차하셨지
寶地到今遺路寢　　　　보배로운 땅 찾아오니 임금님 주무신 곳 남아 있고
山僧猶及見鸞旌　　　　산 스님은 머뭇거리며 임금 수레 깃발 바라보네
琅函萬品黃金字　　　　옥 함(函)에 많은 물건 황금글자 써 있고
飛閣千尋白玉楹　　　　날으는 듯한 누각의 천길의 백옥기둥 서있네
頭白中官無復事　　　　흰머리라 벼슬길 나아가 다시 할 일 없으니
夕陽相對說承平　　　　석양에 마주보고 나라 태평을 얘기하네

p. 106~107

〈玉泉亭〉

愛此寒泉玉一泓	이 차가운 샘 옥같이 웅덩이 사랑하기에
解鞍來上玉泉亭	말 안장 풀고와서 옥천정(玉泉亭)에 올랐네
潛通北極流虹白	북극에 몰래 오가는 흐르는 무지개 밝고
俯視西山落鏡靑	서산에서 내려다보니 연꽃잎 푸르네
最喜鬢眉搖綠淨	눈썹 털 푸른 정산(淨山)에서 휘날리는 것 즐기고
忍將雙足濯淸冷	두 발은 맑은 냉강(冷江)에서 씻으며 지내지
馬頭無限紅塵夢	말머리엔 속된 세상의 꿈 끝없는데
捻到闌干曲畔醒	끝내 난간에 기대어 곡진 인생 깨달았네

p. 108~110

〈西湖〉

春湖落日水拖藍	봄 호수 해 지니 물길은 쪽빛되어 흐르는데
天影樓臺上下涵	하늘 그림과 누대에 닿아 위아래 적시네
十里靑山行畫裏	십리 청산은 그림속에 펼쳐지고
雙飛白鳥似江南	쌍으로 나는 흰새는 마치 강남땅 같구나
思家忽動扁舟興	집 생각 문득 일어나 한 조각 배 띄우고
顧景深懷短綬慚	경치 즐기며 깊은 생각하니 짧은 인끈 부끄럽네
不盡西來淹戀意	서쪽오니 그리운 맘 끊없이 적시는데
綠陰深處更停驂	녹은 깊은 곳에서 다시금 말 멍에를 멈추네

右詩嘉靖 癸未年作, 去今丁巳三十有五年矣.
回思舊遊 恍如一夢. 暇日偶閱故稿
重錄一過是歲九月旣望. 徵明時年八十八

이 시는 가정(嘉靖) 계미년(癸未年, 1523년) 지은것이다. 지금 정사(丁巳, 1557년)으로삼십오
년이 흘렀다. 옛날 노닐었던 것을 돌이켜 생각하면 한조각 꿈만 같이 황홀하다.
여유있는 날 우연히 옛날지었던 원고를 열어보고 다시금 한 번 더 써보았다.
때는 구월 보름날이다. 징명(徵明) 팔십팔세에 쓰다.

7. 白居易《琵琶行》

※『　』부분은 원문을 누락하고 쓴 부분임.

p. 111~127

潯陽江頭夜送客	심양강 가에서 객을 밤에 보냈는데
楓葉荻花秋瑟瑟	단풍잎 갈대 꽃에 가을 바람 쓸쓸했네
主人下馬客在船	주인은 말에 내리고 객은 배에 오르는데
擧酒欲飮無管絃	술잔들어 마시려 해도 음악 반주소리 없네
醉不成歡慘將別	취해도 기쁘지 않고 서글피 이별하려는데
別時茫茫江浸月	이별할 때 아득히 강물엔 달빛만 젖어드네
忽聞水上琵琶聲	문득 물 위에 비파소리 퍼지는 것 듣고
主人忘歸客不發	주인은 돌아가는 것 잊고 객도 떠나는 걸 잊었네
尋聲暗問彈者誰	소리 찾아 연주하는 이 누군가 몰래 물으니
琵琶聲停欲語遲	비파소리 멈추고 말은 머뭇거리기만 하네
移船相就邀相見	배 옮겨 서로 가까이 불러서 볼려고 하여
添酒回燈重開讌	술 다시 따르고 등밝혀 다시 잔치 열었네
千呼萬喚始出來	여러번 부른 뒤에야 비로소 나오는데
猶抱琵琶半遮面	여전히 비파 안고서 얼굴 반 쯤 가렸지
轉軸撥絃三兩聲	비파끝 도리개 돌려 줄조이고 줄 뜯어보는데
未聞曲調先有情	곡조를 이루기 전에 먼저 정을 담고 있구나
絃絃掩抑聲聲思	줄마다 마음 억누르고 소리마다 그리움 담았는데
似訴平生不得志	마치 평생의 뜻 이루지 못한 것 호소하는 듯 하네
低眉信手續續彈	눈 내리깔고 손가는 대로 계속 뜯는데
說盡心中無限意	마음 속 무한한 뜻을 다 말하고 있었지
輕攏漫撚撥復挑	줄 가볍게 누르고 천천히 뜯고 튕기며
初爲霓裳後六么	처음에 예상우의곡(霓裳羽衣曲)을 뜯고 육요(六么)를 연주하네
大絃嘈嘈如急雨	굵은 줄은 소리 낮게 소낙비 내려오는 듯 급하고
小絃切切如私語	가는 줄은 소리 가늘게 개인의 얘기 말하는 듯
嘈嘈切切錯雜彈	낮은 소리 가는 소리 서로 섞여 뜯으니
大珠小珠落玉盤	큰 구슬 작은 구슬 옥쟁반에 떨어지는 듯하고
間關鶯語花底滑	맑고 고운 꾀꼬리 소리 꽃 밑에 미끄러지듯 하네
幽咽泉鳴水下灘	그윽히 울리며 흐르는 샘물에 얼음덩이 여울에 떠내려 가는 듯
氷泉冷澁絃凝絶	찬 샘물 걸리어 막히듯 하여 엉기어 끊어졌는듯 하여
凝絶不通聲暫歇	엉긴 듯 끊어진 듯 줄 소리 잠시 멈추는데
別有幽情暗恨生	별다르게 그윽한 정과 남몰래 한이 생겨나니

此時無聲勝有聲	이 때 소리 없는 것이 소리 나는 것보다 더 나은 것이라
『銀瓶乍破水漿迸	은병 갑자기 깨어져 물이 터져 나오는 듯
鐵騎突出刀槍鳴』	철갑 두른 기병이 돌진해 칼, 창 부딪혀 소리내는 듯 하네
曲終抽撥當胸劃	곡 마치려고 줄채 빼내어 비파 가슴에 들고서 한번 그으니
四絃一聲如裂帛	네 줄이 한꺼번에 비단 찢는 소리내네
東船西舫悄無聲	동쪽 배, 서쪽 배 고요히 아무 소리 없는데
惟見江心秋月白	오직 강 가운데 가을 달만 밝게 비치네
逡巡收撥插絃中	연주하다가 줄채 거두어 줄 가운데 꽂아두고
整頓衣裳起斂容	옷 단정히 하고는 일어나 얼굴 빛 바로하네
自言本是京城女	스스로 저는 본래 장안의 여자로
家在蝦蟆陵下住	하마릉 아래 있는 집에 살았지요
十三學得琵琶成	열세살에 비파를 잘 배워
名屬敎坊第一部	이름은 교방의 제일부에 올랐기에
曲罷常敎善才服	한 곡조 끝나면 늘 잘하는 이들도 감복케 했으며
妝成每被秋娘妬	화장하면 늘 추낭들도 질투할 정도였지요
五陵年少爭纏頭	오릉의 젊은이들도 다투어 선물을 주었고
一曲紅綃不知數	한 곡 연주에 붉은 비단 수없이 받았고
鈿頭銀篦擊節碎	자개 은박과 은빛을 장단맞추느라 부수었으며
血色羅衣翻酒汚	붉은 빛 치마를 엎지를 술에 더럽히기도 했지요
今年歡咲復明年	올해도 즐겁게 웃고 다음해에도 그렇게 하여
秋月春花等閒度	가을 달 봄꽃에 시름없이 보냈지요
弟走從軍阿姨死	아우는 전쟁에 나가고 양모는 죽으니
暮去朝來顏色故	저녁가고 아침되자 얼굴빛 낡아지고
門前冷落鞍馬稀	문 앞 쓸쓸해지고 손님들 말안장 보기 드물어져
老大嫁作商人婦	나이들어 시집가 장사꾼 마누라 되었지요
商人重利輕別離	장사꾼은 이익이 중하지 이별은 가볍게 여기지요
前月浮梁買茶去	저번달에 부량으로 차 사러갔는데
去來江口守空船	강 어귀 갔다왔다 빈 배 지키고 있는데
遶船明月江水寒	밝은 달 배를 둘러싸고 강물은 차가웠지요
夜深忽憶少年事	밤 깊을 때 문득 젊을 때 일 생각하니
夢啼妝淚紅闌干	꿈에 우느라 화장지운 눈물 붉게 흘렸지요
『我聞琵琶已歎息	내 비파소리 듣고 이미 탄식했으며
又聞』此語重喞喞	또 이 얘기 들으니 거듭 한숨만 나오는구려
同是天涯淪落人	같이 하늘가에 몰락한 사람들인데
相逢何必曾相識	서로 만나 얘기하면서 하필이면 일찍이 서로 아는 것을 따지리오

我從去年辭帝京	저는 이미 지난해 서울을 떠난 뒤에
謫居臥病潯陽城	귀양살이로 심양성에 병들어 누워있다네
潯陽小處無音樂	심양땅은 작은 곳이라 음악도 없고
經歲不聞絲竹聲	해 지나도록 악기소리라곤 들을 수 없네
住近湓城地卑濕	사는 곳 분성에 가까워 땅은 비루하고 습하고
黃蘆苦竹繞宅生	누런 갈대와 대죽이 집둘러 자라고 있네
其間旦暮聞何物	그 속에 아침 저녁으로 어떤 소리 들리겠느뇨?
杜鵑啼血猿哀鳴	두견새 피토하듯 울고 원숭이 슬피우는데
豈無山歌與村笛	어찌 산노래와 촌피리조차 없을소냐?
嘔啞嘲哳難爲聽	시끄럽고 또 듣기에 거북하기만 하였네
今夜聞君琵琶語	오늘 밤 그대의 비파소리 듣고나서야
似聞仙樂耳暫明	마치 신선의 음악 들은 듯 귀 잠시 밝아졌네
不辭更坐彈一曲	사양치말고 다시 앉아서 한곡조 뜯어주시게
爲君翻作琵琶行	그대 위해 글로 옮겨서 비파행 짓겠네
感我此言良久立	나의 이 말에 감동되어 잠시 서있다가
却坐促絃絃轉急	문득 잽싸게 튕기는데 줄가락 다급해져
凄凄不是向前聲	슬프게 울려도 지난 번 소리와 같지 않아
滿座聞之皆掩泣	자리의 모든 사람 듣고서 눈물 닦으며 우는데
就中泣下誰最多	그 중에서 누가 가장 눈물 많이 흘렸을까
江州司馬靑衫濕	강주사마인 내 푸른 옷자락이 흠뻑 젖었지

右樂天作. 此詞乃自寓其遷謫無聊之意未必事實也.

後人不知有嘲之曰欲見琵琶成大咲, 何須涕泣

滿有衫, 盖失其旨矣. 丁巳冬日 偶書此漫爲識之時年八十有八. 徵明.

이 글은 백낙천(白樂天 : 백거이)이 지은 것이다. 이 글은 그가 귀양가서 무료할 때 지은 것이라 하나 반드시 사실은 아닐 것이다. 뒷 사람들은 그 웃음을 알지 못했는데, 비파를 연주한 뒤 어찌 푸른 적삼에 눈물 흘려야 했을까 대개 그 뜻을 알지 못했다.

정사(丁巳) 겨울날에 우연히 글을 보고서 생각나는데로 썼다. 때는 팔십팔세 때이다.

8. 蘇東坡《前赤壁賦》

p. 129~141

壬戌之秋七月旣望, 蘇子與客, 汎舟遊於赤壁之下, 淸風徐來, 水波不興. 擧酒屬客, 誦明月之詩,

歌窈窕之章. 少焉, 月出於東山之上, 裵徊於斗牛之間, 白露橫江, 水光接天. 縱一葦之所如, 凌萬頃之茫然, 浩浩乎如憑虛御風而不知其所止, 飄飄乎如遺世獨立, 羽化而登仙. 於是飮酒樂甚, 扣舷而歌之. 歌曰; 桂櫂兮蘭槳, 擊空明兮泝流光. 渺渺兮余懷, 望美人兮天一方. 客有吹洞簫者, 倚歌而和之, 其聲烏烏然, 如怨如慕, 如泣如愬, 餘音嫋嫋, 不絶如縷, 舞幽壑之潛蛟, 泣孤舟之嫠婦. 蘇子愀然正襟, 危坐而問客曰; 何爲其然也? 客曰; 月明星稀, 烏鵲南飛, 此非曹孟德之詩乎? 東望夏口, 西望武昌, 山川相繆, 鬱乎蒼蒼. 此非孟德之困於周郎者乎? 方其破荊州下江陵, 順流而東也, 舳艫千里, 旌旗蔽空. 釃酒臨江, 橫槊賦詩, 固一世之雄也, 而今安在哉? 況吾與子, 漁樵於江渚之上, 侶魚蝦而友麋鹿. 駕一葉之扁舟, 舉匏樽以相屬, 寄蜉蝣於天地, 渺滄海之一粟. 感吾生之須臾, 羨長江之無窮, 挾飛仙以遨遊, 抱明月而長終. 知不可乎驟得, 托遺響於悲風. 蘇子曰; 客亦知夫水與月乎? 逝者如斯, 而未嘗往也, 盈虛者如彼, 而卒莫消長也. 蓋將自其變者而觀之, 則天地曾不能以一瞬. 自其不變者而觀之, 則物與我皆無盡也, 而又何羨乎? 且夫天地之間, 物各有主. 苟非吾之所有, 雖一毫而莫取, 惟江上之淸風, 與山間之明月, 耳得之而爲聲, 目遇之而成色, 取之無禁, 用之不竭. 是造物者之無盡藏也, 而吾與子之所食. 客喜而咲, 洗盞更酌, 肴核旣盡, 杯盤狼藉. 相與枕藉乎舟中, 不知東方之旣白.

임술(壬戌) 가을 칠월 열여섯날에 소자(蘇子 : 소동파 본인)는 객과 함께 배를 띄우고 적벽의 아래에서 놀았다. 맑은 바람 서서히 불어오고, 물결은 일지 않는다. 술을 들어 객에게 권하고 명월(明月)의 시를 읊고, 요조(窈窕)의 시를 노래한다. 곧 달이 동산 위로 솟더니, 북두성과 견우성 사이를 배회한다. 흰 물결이 강에 비껴 내리고, 물빛은 하늘에 닿았다. 한조각 배가는 대로 망망한 만경창파를 지나간다. 넓고도 넓어 허공에 바람타고 모는 듯 그 머무는 곳을 모르겠고, 가볍게 날리며 세상을 버리고 홀로 우뚝 선듯, 신선이 되어 오르는 듯 하다. 이에 술을 마시고 매우 즐거워 뱃전을 두드리며, 그것을 노래했다. 노래하기를 "계수나무 노와 모란 상앗대로 달 그림자를 치며, 달빛 흐르는 강을 거슬러 간다. 아득한 나의 마음이여! 하늘 끝에 있는 임을 그리워 하도다!'라고 하였다. 객중에 퉁소 부는 이 있어 노래에 맞춰 반주하는데, 그 소리 구슬퍼 원망하는 듯, 사모하는 듯 흐느끼는 듯 하소연하는 듯 하여, 여음이 가늘게 이어져 실같이 끊어지지 않는데 깊은 골짜기 숨은 용을 일으켜 춤추게 하고, 외로운 배의 과부를 울리는 듯 하다. "어이하여 그토록 슬프오?" 객이 말하기를 "달이 밝으니 별은 드물고, 까막까치 남으로 날아가네."라는 것은 조조(曹操)의 시가 아니오? 동쪽 하구(夏口)를 바라보고, 서쪽 무창(武昌)을 바라보니 산천은 서로 얽혀있고, 울창하고 푸르니, 이곳은 조조가 주유(周瑜)에게 곤욕을 치른 곳 아니오? 그가 형주(荊州)에서 파하고, 강릉(江陵)으로 내려와 물결따라 동으로 내려갈 때 배가 꼬리물고 천리에 이어졌고, 깃발이 하늘을 덮었는데, 강물을 대하여 술 따르며 긴창을 비껴들고 시를 지었으니 참으로 일세의 영웅이었는데, 지금은 어디에 있는가? 하물며 나와 그대는 강가에서 고기잡고 나무하면서 물고기, 새우들과 짝하고 고라니, 사슴들과 벗하며 일엽편주를 타고서 박에 술을 담아 들고서 망망한 바닷속의 한알 좁쌀같이 보잘 것 없구나. 우리 생이 잠깐임이 슬프고 장강(長江)은 끝없이 부러워서 하늘과 나는 신선

과 어울려 즐거이 놀고 밝은 달을 안고 오래이 살고 싶으나 그것이 쉽게 되는 것이 아님을 깨달아 서글픈 여음을 슬픈 바람에 실어 보는 것이라오." 내가 말했다. "그대도 저 물과 달을 알고 있소? 가는 것은 이와 같이 쉬지 않고 흐르지만, 영영 흘러가 버리는 것은 아니라오. 차고 이지러지는 것도 더 늘어나는 것도 아니라오. 변한다는 것은 천지간에 한 순간도 변하지 않는 것이 없고, 변하지 않는다는 것은 만물과 나는 모두 무궁한 것이니 또 무엇을 부러워 하겠소? 게다가 천지 사이에 모든 사물은 각각 주인이 있어서 나의 것이 아니면 털끝 하나라도 취할 수 없지만 오직 강위를 부는 바람과 산 사이에 뜨는 밝은 달은 귀로 들어오면 소리가 되고 눈에 담겨지면 색을 이루는데 이를 취하여도 막은 자 없고, 나와 그대가 함께 즐기는 것이라오." 객이 기뻐서 웃으면서 잔 씻어 다시 술을 따른다. 안주가 이미 바닥나고, 술잔과 그릇들은 어지러이 흩어졌다. 서로를 베개삼아 배안에 누우니 동녘이 이미 밝아오고 있는 것도 몰랐더라.

9. 蘇東坡《後赤壁賦》

p. 142~152

是歲十月之望, 步自雪堂, 將歸於臨皋, 二客從余. 過黃泥之坂, 霜露旣降, 木葉盡脫. 人影在地, 仰見明月. 顧而樂之, 行歌相答. 已而嘆曰 ; 有客無酒, 有酒無肴, 月白風淸, 如此良夜何? 客曰 ; 今者薄暮, 擧網得魚, 巨口細鱗, 狀若松江之鱸. 顧安所得酒乎? 歸而謀諸婦, 婦曰 ; 我有斗酒, 藏之久矣. 以待子不時之需. 於是携酒與魚, 復遊於赤壁之下, 江流有聲. 斷岸千尺. 山高月小, 水落石出. 曾日月之幾何? 而江山不可復識矣. 余乃攝衣而上, 履巉(巖)披蒙茸, 踞虎豹, 登虯龍, 攀栖鶻之危巢, 俯馮夷之幽宮, 蓋二客之不能從焉. 劃然長嘯, 草木振動, 山鳴谷應, 風起水湧, 余亦悄然而悲, 肅然而恐, 凜乎其不可留也. 旣而登舟, 放乎中流, 聽其所止而休焉. 時夜將半. 四顧寂寥, 適有孤鶴, 橫江東來, 翅如車輪, 玄裳縞衣, 戞然長鳴, 掠余舟而西也. 須臾客去, 予亦就睡, 夢一道士, 羽衣蹁躚, 過臨皋之下, 揖余而言曰 ; 赤壁之遊樂乎? 問其姓名, 俛而不答. 嗚呼噫嘻! 我知之矣. 疇昔之夜, 飛鳴而過我者非子也耶? 道士顧咲, 余亦驚寤, 開戶視之, 不見其處.
嘉靖戊午二月旣望書. 徵明時年八十九.

이 해 시월 보름에 설당(雪堂)에서 나와 걸어서 임고정(臨皋亭)에 들어가려는데, 두 객이 나를 따라왔다. 황니(黃泥)고개를 지나는데, 서리와 이슬이 내려, 나무잎들은 모두 지고, 사람 그림자가 땅에 비치고 있기에 고개들어 밝은 달을 보고 주위를 둘러보면서 즐거워하고 걸어가면서 노래불러 서로 화답하였다. 조금 있다가 내가 탄식하면서 말했다. "객은 있는데 술이 없고, 술이 있더라도 안주가 없네. 달 밝고 바람맑은 이 좋은 밤을 어찌 지내야 하리오." 객이 말했다. "오늘 해질녘에 그물로 고기를 잡았소. 입이 크고 비늘이 가는 것이 꼭 송강(松江)의 농어 같이 생겼소. 허나 술을 어디에서 얻겠소?" 집에 돌아와 아내에게 말했더니 아내가 말했다. "제게 술 한말이 있는데 저장해둔 지가 오래된 것입니다. 당신이 갑자기 찾을까 하여 대비하

여 둔 것이지요." 이리하여 술과 고기를 가지고 적벽 아래에서 놀았다. 강물은 소리내어 흐르고 깎아 지른 언덕은 천척이나 되었다. 산이 높아 달은 작은데 강물이 줄어서 돌들이 드러나 있었다. 그 후로 세월이 얼마나 지났다고 강산을 다시 알아 볼 수 없단 말인가. 나는 옷을 걷고 올라가 높이 솟은 바위를 밟고서 무성한 풀섶을 헤치고 호랑이, 표범 모양의 바위에 걸터 앉아보기도 하고 이무기와 용같은 모양의 나무에 오르기도 하면서 매가 사는 높은 가지의 둥지도 잡아보고 풍이(馮夷)의 궁전이 있는 깊은 물속을 내려다 보기도 하였다. 그러나 두 객은 나를 따라오지 못하였다. 문득 긴 바람소리 나더니 초목이 진동하고 산이 울며 골짜기가 메아리쳐 바람이 일며 강물도 솟구쳤다. 나 또한 쓸쓸하고 슬퍼지며, 숙연하고 두려워져서 몸이 오싹하여 더 머물수 없었다. 되돌아 와서 배에 올라 강 가운데에서 물 흐르는대로 맡겨두고 배가 멈추는대로 멈추게 하였다. 때는 거의 한밤인데 사방을 둘러보니 적막하고, 마침 외로운 학 한마리가 강을 가로질로 동쪽으로 날아오는데, 날개는 수레처럼 크고 검은 치마 흰 저고리 입은 듯한 모습에 끼룩끼룩 길게 소리내며 울고 배를 스쳐 서쪽으로 날아갔다. 잠시후 객들이 돌아가고 나도 잠자리에 들었는데, 꿈에 한 도사가 새털로 만든 옷을 펄럭이며 날아서 임고정 (臨皐亭) 아래를 지나와 내게 읍하며 말했다. "적벽의 놀이가 즐거웠소?' 나는 그의 이름을 물었으나 그는 머리를 숙인채 대답하지 않았다. "아하! 알겠소, 지난 밤 울면서 나를 스쳐지나간 것이 바로 그대가 아니오?" 도사를 고개를 돌리며 빙그래 웃었다. 나 또한 놀라 잠에서 깨어나 문을 열고 내다 보았으나 그가 있는 곳을 찾을 수가 없었다.

가정(嘉靖) 무오(戊午) 이월 십육일에 쓰다.

징명(徵明) 나이 팔십구세이다.

10. 王勃《滕王閣序幷詩》

p. 153~173

南昌故郡, 洪都新府. 星分翼軫, 地接衡廬, 襟三江而帶五湖, 控蠻荊而引甌越. 物華天寶, 龍光射牛斗之墟, 人傑地靈, 徐孺下陳蕃之榻. 雄州霧列, 俊彩星馳, 臺隍枕夷夏之交, 賓主盡東南之美. 都督閻公之雅望, 棨戟遙臨, 宇文新州之懿範, 襜帷暫駐. 十旬休暇, 勝友如雲. 千里逢迎, 高朋滿座. 騰蛟起鳳, 孟學士之詞宗. 紫電清霜, 王將軍之武庫. 家君作宰, 路出名區. 童子何知? 欣窮逢勝餞. 時維九月. 序屬三秋. 潦水盡而寒潭清, 烟光凝而暮山紫. 儼驂騑於上路, 訪風景於崇阿. 臨帝子之長洲, 得仙人之舊館. 層巒聳翠, 上出重霄, 飛閣流丹, 下臨無地. 鶴汀鳧渚, 窮島嶼之縈廻, 桂殿蘭宮, 列岡巒之體勢. 披繡闥, 俯雕甍, 山原曠其盈視, 川澤盱其駭矚. 閭閻撲地, 鐘鳴鼎食之家. 舸艦迷津, 靑雀黃龍之舳. 虹銷雨霽, 彩徹雲衢. 落霞與孤鶩齊飛, 秋水共長天一色. 漁舟唱晚, 響窮彭蠡之濱, 鴈陣驚寒, 聲斷衡陽之浦. 遙吟俯暢, 逸興遄飛. 爽籟發而清風生, 纖歌凝而白雲遏. 睢園綠竹, 氣凌彭澤之樽. 鄴水朱華, 光照臨川之筆. 四美具, 二難幷, 窮睇眄於中天, 極娛遊於暇日. 天高地迥, 覺宇宙之無窮, 興盡悲來, 識盈虛之有數. 望長安於日下, 指吳會於雲間.

地勢極而南溟深. 天柱高而北辰遠. 關山難越, 誰悲失路之人? 萍水相逢, 盡是他鄉之客. 懷帝閽而不見, 奉宣室以何年? 嗚呼! 時運不齊, 命途多舛, 馮唐易老, 李廣難封. 屈賈誼於長沙, 非無聖主. 竄梁鴻於海曲, 豈乏明時? 所賴君子安貧, 達人知命. 老當益壯, 寧知白首之心? 窮且益堅, 不墜青雲之志. 酌貪泉而覺爽, 處涸轍以猶懽. 北海雖賒, 扶搖可接. 東隅已逝, 桑榆非晚. 孟嘗高潔, 空懷報國之私. 阮籍猖狂, 豈效窮途之哭? 勃三尺微命, 一介書生, 無路請纓, 等終軍之弱冠. 有懷投筆, 慕宗愨之長風. 舍簪笏於百齡, 奉晨昏於萬里. 非謝家之寶樹, 接孟氏之芳鄰. 他日趨庭, 叨陪鯉對. 今晨捧袂, 喜托龍門. 楊意不逢, 撫凌雲而自惜. 鍾期既遇, 奏流水以何慚? 嗚呼! 勝地不常. 盛筵難再. 蘭亭已矣. 梓澤丘墟. 臨別贈言, 幸承恩於偉餞. 登高作賦, 是所望於群公. 敢竭鄙誠, 恭疎短引. 一言均賦, 四韻俱成.

〈詩〉

滕王高閣臨江渚

佩玉鳴鑾罷歌舞

畫棟朝飛南浦雲

朱簾暮捲西山雨

閒雲潭影日悠悠

物換星移幾度秋

閣中帝子今何在

檻外長江空自流

徵明

〈序〉

옛날 남창(南昌)이었던 이곳은, 지금은 홍도부(洪都府)가 되었다. 별자리로 보자면 익성(翼星)과 진성(軫星)에 해당되며, 땅은 형선(衡山)과 여산(廬山)에 접해있다. 세 강이 옷깃처럼 두르고 있으며, 다섯 호수가 띠처럼 둘러져 있다. 또한 만형(蠻荊)을 억누르고, 구월(甌越)을 끌어 당기는 위치에 있기도 하다. 이곳의 물산의 정화는 하늘이 주신 보배로, 용천검(龍泉劍)의 광채가 견우성(牽牛星)과 북두성(北斗星) 사이를 쏘았고, 이곳의 인물들은 걸출하여, 땅의 신령한 기운을 지녔으니, 서유(徐孺)는 태수인 진번(陳蕃)의 걸상을 내려주며 맞이했다. 경치 좋은 고을 들이 안개처럼 깔려있고, 뛰어난 빛을 발하는 인물들이 유성처럼 활약했다. 이 곳의 누대와 해자는 이민족과 중국사이에 임해있고, 이 곳에 모이는 손님과 주인은 모두 동남(東南)의 훌륭한 인물들이었다. 이 곳의 도독(都督)이신 염공(閻公)은 고상한 인망을 갖춘 인물로 계극(棨戟)을 앞세우고 멀리서 부임해 왔다. 본받을 만한 위의(威儀)를 갖춘 우문(宇文)은 신임태수로 부임해 가던 도중, 이 곳에 잠시 수레를 멈추었다. 마침 10순(旬)의 휴가날이라, 훌륭한 벗들이 구름처럼 모여들고, 천리 먼 곳에 있는 사람까지도 맞이하여 대접하니, 인격이 높은 친구들이 자리에 가득하다. 솟아오르는 교룡(蛟龍)같고, 날아오르는 봉황같은 문

장을 쓰는 맹학사(孟學士)는 문장의 대가이고, 자주빛 번개같고 차가운 서릿발 같은 지조를 지닌 이는 왕장군(王將軍)의 무기고처럼 다방면에 유능하다. 나의 부친께서는 현령으로 계셨던 곳으로 가던 길던 길에 유명한 이 곳을 지나가게 되었으니, 어린 내가 무엇을 안다고 이 훌륭한 잔치 자리에 직접 참석하겠는가!

때는 구월로 계절은 한가을이었다. 길바닥의 빗물을 다 말라버리고, 찬 못물은 맑으며, 안개와 햇빛이 한데 엉기어, 해질녘 산은 자주빛으로 물들어 있다. 네마리 말들을 위엄있게 치장하고 수레를 달려서 높은 언덕으로 그 풍경을 보러간다. 임금께서 누각을 세운 장주(長洲)가 내려다 보이고, 그 좌우에 신선의 구관(舊館)이 있다. 중첩한 산들은 비취빛을 띠고 높이 솟아 하늘을 찌를 듯하고, 높은 누각의 단청 빛이 흐르는 강물에 붉게 비치며 아래로 깊은 강물에 임하여 있다. 학이 노는 물가와 오리가 노는 모래톱이 섬을 빙 둘러있고, 계수로 지은 궁전과 목란으로 지은 대궐이 언덕과 산의 형세를 따라서 줄지어 있다. 채색한 작은 문을 열고 조각한 용마루얹은 누각 위에 내려다보니, 산과 들은 광활하여 시야에 가득 들어오는데, 시내와 못을 바라보니 그 광대함이 보는 이의 눈을 놀라게 한다. 촌락이 지상에 빽빽하게 들어서 있는데, 종을 쳐서 식구들을 모아서 솥을 늘어놓으며 식사하는 대가들도 있었다. 큰 배와 전함들이 나루에서 정박한 곳을 찾아 서성거리는데 청작(靑雀)과 황룡(黃龍)을 그린 뱃머리를 달고 있다. 무지개는 사라지고 배는 개어서 햇빛이 허공에 비치고 있다. 저녁놀은 짝잃은 따오기와 나란히 떠 있고, 강물은 넓은 하늘과 같은 색이다. 고기잡이 배에서 저물녘에 노래 부르니 그 울림이 팽려(彭蠡)의 물가에 까지 들리고, 기러기 떼는 추의에 놀라 소리가 형양(衡陽)의 포구까지 울린다. 먼 곳을 바라보면서 읊조리고, 고개 숙이자 마음이 시원해지니 뛰어난 흥취가 재빨리 날아오른다. 상쾌하게 퉁소소리가 일어나니 맑은 바람이 일고, 고운 노래 소리가 엉키어 흰구름까지 다다른다.

휴원(睢園)의 푸른 대나무는 그 기상이 팽택(彭澤)의 현령 술잔을 능가하고, 업수(鄴水) 물가의 붉은 연꽃처럼 빛이 임천(臨川) 내사(內史)의 붓에 비친다.

오늘 이 좌석에는 네가지 아름다움을 모두 갖추었고, 두가지 어려운 것도 함께 갖추었으니, 저 먼 하늘 눈길 좋다는 데까지 바라보며 이 한가한 날을 마음껏 즐긴다. 하늘은 높고 땅은 아득하여, 온 오주가 무궁함을 알겠고, 흥이 다하면 슬픔이 오고, 성쇠에는 정해진 운명이 있음을 알겠다. 저 멀리 태양 아래 있는 장안(長安)을 바라보며, 구름들 사이로 오회(吳會)를 가리킨다. 지세가 다한 곳에 있는 남해(南海)는 깊고, 천주(天柱)는 높으며, 북극성은 멀리 보인다. 관산(關山)은 넘기 어렵다는데, 그 누가 길잃은 자를 슬퍼하리오? 부평초와 물이 서로 만난듯하나, 모두가 우연히 만난 타향의 길손들일세.

제왕의 궁문은 그리워해도 보이지 않으니, 선실(宣室)에서 봉명(奉命)할 날이 언제쯤 될까. 아아! 시운(時運)이 고르지 않아 운명이 어긋나는 일이 많구나. 풍당(馮唐)은 등용되기도 전에 이미 늙어 버렸고, 이광(李廣)은 공적이 있어도 봉해지기 어려웠으며, 가의(賈誼)는 장사(長沙)에서 실의한 채 지냈는데, 이 것은 성왕이 없었기 때문이 아니네. 양곡(梁鵠)이 바닷가에 숨어 산 것이 어찌 태평한 세상이 아니어서 그랬을까?

내가 알고 믿는 바로는 군자는 가산을 편안히 여기고, 달인(達人)은 자신의 운명을 아노라. 늙을수록 더욱 강해진다면 어찌 노인의 마음을 알겠는가! 가난할 수록 더욱 굳건해진다면 청운의 뜻을 저버리지 않을 것이다. 탐천(貪泉)의 물을 마셔도 상쾌하기만 하고, 곤궁하게 살아도 히려 기쁘기만 하다. 북해(北海)가 비록 멀리 떨어져 있어도 회오리 바람을 타고 가면 이를 수 있다. 젊은 시절은 이미 지나가 버렸지만, 노년기는 아직 저물지 않았다.

맹상(孟嘗)은 성품이 고결하였으나, 부질없이 나라에 보답할 마음만 가졌고, 완적(阮籍)은 미친듯이 행동하여, 길이 끝나는 곳에서는 통곡을 하였는데, 어찌 이를 본받겠는가? 나 왕발(王勃)은 보잘 것 없는 일개의 천한 서생이 불과하여서, 밧줄을 청할 길이 없으니 약관(弱冠)의 종군(終軍)같은 사람을 기다려도 보고, 붓을 던질까 하는 생각도 하면서 종각(宗慤)의 장풍을 부러워 하기도 한다. 백살이 될 때까지 평생 벼슬 하려던 생각을 버리고 천만리 먼 곳에 계신 부친께로 찾아가서 아침 저녁으로 봉양해 드려야 겠다.

나는 사씨(謝氏) 집안에서 바라는 보배로운 나무는 아니지만, 맹자(孟子)처럼 좋은 이웃을 만나야 하겠다. 먼 훗날 정원을 걸어 지나가면서, 이(鯉)가 공자(孔子)에게서 배운 것처럼 나도 부친의 가르침을 받으려 한다.

오늘 옷소매를 받쳐들고서 용문(龍門)에 기탁하니 기쁘기 그지없다. 양의(楊意) 같은 사람을 만나지 못해 능운부(凌雲賦)를 읊으면서, 홀로이 안타까워 하지만, 종자기(鍾子期)같은 사람은 이미 만났으니, 흐르는 강물을 연주한다 해도 무엇이 부끄럽겠는가!

아아! 명승지는 흔하지 않고, 성대한 잔치는 다시 참석키 어렵도다. 난정(蘭亭)은 버려져 있고, 재택(梓澤)은 이미 폐허가 되었구나. 이별에 임하여 이 글을 지어 올리게 된 것은 요행히 성대한 송별잔치에 참석케 되는 은혜를 입었기 때문이라. 높이 올라 부(賦)를 지으라고 공(公)들에게 부탁하니, 내가 감히 보잘 것 없는 정성을 들여 삼가 짧은 서문을 짓고, 한마디 부를 지어서 사운(四韻)으로 서문과 함께 완성하였다.

〈詩〉

등왕(滕王)의 높은 누각 강가에 임해있는데
패옥(佩玉), 명란(鳴鑾)울리던 가무도 끝났구나
아름다운 누각 용마루에 아침이면 남포의 구름 날고
구슬 발을 저녁에 걷어 올리니 서산에 비내리네
한가로운 구름 연못에 잠기고 해 유유하게 지나는데
만물은 바뀌어 별자리 옮겨 몇 해가 지났을까?
누각 안에 계신 임금 지금은 어디에 계신가?
난간 밖에 긴 강물은 무심히 홀로이 흘러가네

징명(徵明) 쓰다.

索
引

分 12, 36, 39, 45, 46, 59, 96, 154
溢 123
紛 44, 72
粉 68, 70, 77, 79
焚 33

불

不 14, 26, 27, 28, 29, 48, 50, 59,
 63, 65, 67, 71, 77, 84, 85, 91,
 92, 93, 97, 103, 109, 112,
 114, 116, 119, 123, 125, 127,
 129, 131, 133, 138, 139, 141,
 142, 147, 148, 149, 151, 152,
 165, 166, 167, 171
拂 96
佛 19, 79
遄 162

붕

朋 45, 157

변

變 139

비

蔥 119
鄙 172
琵 111, 112, 113, 118, 124, 125,
 127
扉 37, 57, 95
非 134, 135, 140, 152, 166, 168,
 170
菲 53, 63
飛 39, 43, 58, 59, 93, 99, 101,
 105, 108, 134, 137, 151, 159,
 161, 162, 173
秘 13, 47
卑 123
悲 138, 148, 164, 165
騑 158

빈

貧 33, 167
頻 42
賓 156

복

福 15, 98, 103
服 47, 119
伏 38, 99

본

本 118

봉

封 24, 26, 36, 166
鳳 10, 40, 157
奉 11, 165, 170
蓬 29
峯 16, 18, 59, 97
蜂 54
逢 122, 157, 158, 165, 170
捧 170

부

復 86, 105, 115, 120 146, 147
扶 9, 168
浮 9, 16, 20, 27, 39, 57, 63, 67,
 101, 121
賦 32, 85, 129, 136, 143, 172
芙 17, 82
傅 43, 79
阜 88
梟 159
俯 107, 148, 160, 162
富 65
赴 50
否 31
部 118
府 154
婦 121, 133, 145
蜉 137
夫 138, 140
斧 39, 102
負 21, 51, 71

북

北 36, 37, 51, 106, 165, 168

분

賁 80

백

白 10, 13, 20, 24, 27, 32, 35, 36,
 40, 42, 43, 46, 51, 58, 80, 89,
 94, 101, 105, 107, 108, 117,
 130, 142, 144, 163, 167

번

翻 18, 125
蕃 155
番 36, 73
繁 52, 54
旛 96

범

范 19
汎 33, 58, 100, 129
梵 90
凡 103
範 156

벽

擘 102
碧 11, 27, 95
璧 57, 78
壁 64, 90, 103, 129, 143, 146,
 151

변

邊 47, 60, 62, 93

별

別 65, 78, 112, 116, 121, 171

병

丙 14, 31
并 47, 89, 63
倂 64
病 33, 45, 50, 51, 123

보

輔 65
葆 80
步 143
普 98
報 168
寶 37, 93, 104, 155, 170

編著者 略歷

성명 : 裵 敬 奭
아호 : 연민(研民) 1961년 釜山生

■ 수상
• 대한민국미술대전 우수상 수상
• 월간서예대전 우수상 수상
• 한국서도대전 우수상 수상
• 전국서도민전 은상 수상

■ 심사
• 대한민국미술대전 서예부문 심사
• 포항영일만서예대전 심사
• 운곡서예문인화대전 심사
• 김해미술대전 서예부문 심사
• 대한민국서예문인화대전 심사
• 부산서원연합회서예대전 심사
• 울산미술대전 서예부문 심사
• 월간서예대전 심사
• 탄허선사전국휘호대회 심사
• 청남전국휘호대회 심사
• 경기미술대전 서예부문 심사
• 부산미술대전 서예부문 심사
• 전국서도민전 심사
• 제물포서예문인화대전 심사
• 신사임당이율곡서예대전 심사

■ 전시출품
• 대한민국미술대전 초대작가전 출품
• 부산미술대전 초대작가전 출품
• 전국서도민전 초대작가전 출품
• 한 · 중 · 일 국제서예교류전 출품
• 국서련 영남지회 한 · 일교류전 출품
• 한국서화초청전 출품
• 부산전각가협회 회원전
• 개인전 및 그룹 회원전 100여회 출품

■ 현재 활동
• 대한민국미술대전 초대작가(한국미협)
• 부산미술대전 초대작가(부산미협)
• 한국서도대전 초대작가
• 전국서도민전 초대작가
• 청남휘호대회 초대작가
• 월간서예대전 초대작가
• 한국미협 초대작가 부산서화회 부회장
• 한국미술협회 회원
• 부산미술협회 회원
• 부산전각가협회 회장 역임
• 한국서도예술협회 부회장
• 문향묵연회, 익우회 회원
• 연민서예원 운영

■ 번역 출간 및 저서 활동
• 왕탁행초서 및 40여권 중국 원문 번역
• 문인화 화제집 출간

■ 작품 주요 소장처
• 신촌세브란스 병원
• 부산개성고등학교
• 부산동아고등학교
• 중국 남경대학교
• 일본 시모노세끼고등학교
• 부산경남 본부세관

주소 : 부산광역시 중구 해관로 59-1
　　　　(중앙동 4가 원빌딩 303호 서실)
Mobile. 010-9929-4721

月刊 **書藝文人畵** 法帖시리즈 50 문징명서법

文 徵 明 書 法 (行書)

2023年 3月 20日 초판 발행

저 자 배 경 석

발행처 **書藝文人畵** 서예문인화

등록번호 제300-2001-138
주소 서울시 종로구 인사동길 12, 310호(대일빌딩)
전화 02-732-7091~3 (도서 주문처)
　　　02-738-9880 (본사)
FAX 02-725-5153
홈페이지 www.makebook.net

값 18,000원